KB117060

**사회참여
예술이란
무엇인가**

**Education for Socially Engaged Art:
A Materials and Techniques Handbook**

사회참여
예술이란
무엇인가

파블로 엘게라 지음 | 고기탁 옮김

문화예술교육 총서, 아르떼 라이브러리

이 책은 문화체육관광부 · 한국문화예술교육진흥원과 함께
기획 · 제작 하였습니다.

일러두기

• 각주는 모두 옮긴이주이며 원주는 미주로 처리했다.

이 책은 실로 꿰매어 제본하는 정통적인 사철 방식으로 만들어졌습니다.
사철 방식으로 제본된 책은 오랫동안 보관해도 손상되지 않습니다.

서문

이 책은 사회 참여 예술의 실제에 관심이 있는 미술학도와 일반인이 참고할 수 있는 입문서로 기획되었다. 나는 포틀랜드 주립 대학 교수인 해럴 플레처와 젠 데 로스 레예스로부터 이 주제에 대해 강의를 해달라는 부탁을 받고 나서 이 책을 쓸 생각을 하게 되었고, 결심이 섬과 동시에 서둘러 사회 참여 예술의 실제에 관한 적절한 읽기 자료의 조사에 들어갔다.

미국의 사회 참여 예술은 1960년 후반에 그 뿌리를 두고 있다. 해프닝의 창시자인 앨런 캐프로Allan Kaprow의 근본적인 영향과 페미니즘 교육 이론의 실제 예술 창작에의 반영, 행위 예술과 교육학에 대한 찰스 가로이언Charles Garoian의 탐구, 미국 서부 해안 지역과 그 밖의 여러 지역에서 행한 수잔 레이시Suzanne Lacy의 작업, 그리고 기타 많은 사례들이 이 시기에 등장했다.

오늘날 흔히 〈사회적 행위social practice〉이라고 지칭되기도 하는 사회 참여적인 예술 행위는 최근에 들어서 공식적으로 인정되었고, 그러한 현상을 다루는 학술적인 문헌들도 꽤 생겨났다. 학자들이 이 주제에 관심을 쏟기 시작한 지는 불과 10년이 조금 넘었을 뿐이다. 그중에서도 특히 클레어 비숍Claire Bishop, 톰 핀켈펄Tom Finkelpearl, 그랜트 케스터Grant Kester, 권미원Miwon Kwon, 섀넌 잭슨Shannon Jackson 같은 학자들은 사회 참여적인 예술 행위가 어떻게 틀을 갖춰 가고 있는지, 어떤 역사적 배경이 이 분야에 자양분을 공급하는지, 또 이런 예술 행위가 어떤 심미적인 쟁점들을 부각시키는지 등에 관한 해석과 고찰을 제공하는 부분에서 핵심적인 역할을 해왔다. 그럼에도 사회 참여 예술의 이론화 과정은 해당 예술을 구성하는 기술적인 요소들에 관한 상대적으로 지루한 논의보다 훨씬 빠르게 발전했다.

회화, 판화, 사진 등 다른 예술 제작 활동 분야에는 행위자가 그 행위의 원리를 이해해서 원하는 결과를 얻도록 이끌어 주는 기초적인 기술 안내서가 존재한다. 따라서 사회 참여 예술 분야에 종사하는 우리 같은 사람한테도 재료와 기술에 대해 설명해 주는 우리만의 참고서가 필요하다. 나는 다방면에 걸친 교육학적 방법부터 실생활에 이르는 다양한 상호 작용

환경에서 구체적으로 적용된 사례들을 통해 얻어진 사실적인 지식과 경험, 결론에 기초해서 간명한 참고서를 만들면 유용하겠다고 생각했다. 이 작은 책의 목표는 사회 참여 예술에 관한 이론서나 포괄적인 참고 자료가 되는 것이 아니다. 그 대신 이 책은 사회적 영역에서 예술이 어떻게 활용되는지를 보여주는 몇 가지 사례를 제시하면서, 그러한 아이디어들이 성공적으로 적용된 친숙한 몇 가지 사례와 이를 둘러싼 이론적 논쟁의 소개를 목표로 삼고 있다.

사회 참여 예술의 교과 과정을 수립할 때, 미술사나 이론만 가지고는 충분하지 않다. 물론 실천을 역사와 맥락을 통해 체계적으로 이해할 수 있도록 해준다는 점에서 이들 과목은 대단히 중요하다. 하지만 사회 참여 예술은 넓은 의미에서 행위 예술의 한 형식이다, 그렇기 때문에 최소한 일시적으로나마 자기 참조로부터 벗어나야 한다. 지식을 다른 학과목들, 이를테면 교육학, 연극학, 민속지학, 인류학, 커뮤니케이션학 등에서 끌어모아 조합할 때 사회 참여 예술은 더 나은 결과를 낳는다. 또한 예술가들의 관심사와 필요에 따라 이러한 지식의 조합은 서로 달라지기 때문에 예술가들은 자신만의 고유한 목소리를 내게 된다.

이 책은 주로 교육학에서 사용되는 도구를 이용해서 사회

참여 예술을 소개한다. 이렇게 하는 데는 나의 개인적인 성향도 일부 작용했다. 나는 1991년 예술계와 교육계에 동시에 발을 들여놓았다. 그해 처음으로 한 미술관의 교육 부서에서 일을 시작했고, 퍼포먼스에 관한 나의 실험도 시작되었다. 그리고 서서히 예술의 과정과 교육의 과정 사이에 존재하는 유사성을 깨달았다. 이러한 경험을 통해 나는 사회 참여적인 예술 작품을 창조하는 과정에 산재한 중요한 문제들이 역사적으로 비슷한 길을 걸어온 교육 분야에 의지함으로써 효과적으로 다루어질 수 있다고 믿게 되었다. 청중과의 직접적인 교류, 질문 위주의 교수법, 집단 토론, 실습 활동처럼 교육의 표준적인 관행이 과정 중심적이고 협업을 통해 이루어지는 개념 작업에 이상적인 토대를 제공한다는 사실은 오늘날 비밀도 아니다. 따라서 이 분야에서 작업하는 예술가들이 미술관의 전시 담당 부서 사람들의 인정을 바라기는 하지만, 교육 담당 부서 사람들을 더 편하게 느낀다는 것은 놀라운 일이 아니다.

교육학에서 사용되는 도구가 사회 참여 예술에서도 유용함을 보여 주는 사례 중 하나는 레조 에밀리아Reggio Emilia에 관한 이야기다. 제2차 세계 대전 직후에 이탈리아의 북부 도시 레조 에밀리아에서는 로리스 말라구치라는 교육가가 이끄는 일단의 부모들이 존 듀이John Dewey와 장 피아제Jean Piaget

등 여러 사상가들의 교육학적 사고에 기초하여 유아를 교육하는 학교를 설립했다. 그들의 목표는 아동을 갖가지 지식으로 채워야 할 텅 빈 그릇이 아니라 다양한 권리와 무궁무진한 잠재력, 다양성(말라구치는 이 다양성을 〈아동의 백 가지 언어〉라고 묘사했다)[1]을 가진 개인으로 재정립하는 것이었다. 레조 에밀리아식 교육은 그들이 개발한 교과 과정에 기초해, 수업은 본질적으로 자발성과 창조성, 협동심에 바탕을 두어야 하고, 매일의 일과에서 어떤 활동에 집중할 것인지를 결정하는 데 있어서 아이들이 중요한 역할을 맡아야 한다고 본다. 레조 에밀리아의 교육자들에게 〈참여란 동질성을 만들어 내는 과정이 아니라 활력을 이끌어내는 것이다〉.[2] 시각적인 것과 수행적인 측면은 레조 에밀리아 활동의 근간이다. 워크숍 교사들은 그룹의 관심사가 무엇인지 파악하는 일에서뿐만 아니라 이들의 관심사와 활동을 교과 과정에 통합하는 일에서 핵심적인 역할을 맡는다. 이런 식으로 아동 집단의 학습 경험은 저마다 모두 다르고, 공동으로 지식을 구축하는 하나의 과정으로서 기능한다. 부모와의 공동 작업과 아동의 학습 경험을 기록하는 일도 레조 에밀리아 접근법에서는 매우 중요한 요소다.

언뜻 보기에, 20세기 중반 이탈리아 북부의 작은 마을에

서 등장한 유아 교육과 미술관과 비엔날레, 현대 미술 잡지 등을 주요 무대로 하는 오늘날의 사회 참여적인 예술 작품은 아무런 관련이 없어 보인다. 하지만 사회 참여적인 예술 작품을 둘러싼 논쟁과 비평에서도 해당 예술을 실천하는 과정에 발생하는 참여나 협업의 종류를 규정하고, 경험과 장소의 특수성, 행위 주동자, 기록 과정 등을 설명하는 것은 반드시 필요한 일이다. 레조 에밀리아 접근법에서는 이 모든 주제들이 개인의 인지 능력과 경험을 통한 학습 잠재력에 대한 정확한 이해와 더불어 무척 세세하고 신중하게 고찰된다. 물론 레조 에밀리아에서 행해진 작업이 시각 예술가를 길러 내고 예술 작품을 창조하는 데 적합하게 맞춰져 있는 것은 아니다. 또한 예술을 둘러싼 담론에 아이디어를 제공하는 것도 아니다. 하지만 특정 유형의 기록이 작품에 미칠 수 있는 효과뿐 아니라 공동 작업과 실험이 어떻게 이루어지는지에 대해 알고자 하는 예술가라면, 이들과 다른 교육가들이 횡단했던 길들을 따라가 봄으로써 많은 도움을 얻을 수 있을 것이다. 이 책은 그러한 길들에 대해 개략적으로 제시하고 있다.

사회 참여 예술을 위한 재료와 기술 안내서의 개발은 과학적인 방식으로 측정될 수 있는, 실천을 위한 학문적 이상의 기준을 제시할 수도 있다. 하지만 확실한 교육적 결과를 이끌

어 내기 위해 대학의 예술 프로그램들이 극단적인 규제와 표준화에 종속되어 있는 유럽에서 이 같은 책은 예술을 차가운 숫자놀음에 종속시키는 결과를 낳을 수도 있다. 한편으로는 이런 책의 존재가 보다 위험한 가정을 유발할 가능성도 있다. 요컨대 이런 책에서는 특정한 사회 공학적 공식을 추천하고, 정해진 예술적 경험을 구성하는 데 그 공식을 사용할 것이라는 가정이다. 나는 사람들에게 영향을 끼치는 주제가 그 자체로 논란의 여지가 무척 많음을 의식하고 있다. 그동안 그런 주제와 관련된 아이디어를 실행하는 과정에서 배타적인 추종과 억압적인 제도, 폐쇄적이고 편협한 사회가 탄생한 예가 있기 때문이다.

그런 생각들 때문에 우려를 품은 사람들은 이 책이 사회 참여 예술을 한 꾸러미의 아카데믹한 공식으로 바꾸지도 않을 뿐더러 일종의 관계 우생학으로 나아가는 방향으로 이끌지도 않을 것임을 믿어도 된다. 그 대신 나는 이 책에서 사회 참여 예술은 지식의 진공 상태 속에서 생겨날 수 없음을 보여주고자 한다. 커뮤니티와 같이 작업을 하려는 예술가들은 작업을 같이 하려는 이유가 무엇이든 간에 사회학, 교육학, 언어학, 민족학 같은 다양한 학문에서 축적된 지식에서 큰 도움을 받을 수 있다. 이러한 학문들은 의미 있는 교류와 경험을 어떻

게 이끌어 내고 구축할지 고민할 때 알려진 정보에 바탕을 두고 결정을 내리도록 도와준다. 우리의 목적은 아마추어 민족학자나 사회학자, 교육가가 되는 것이 아니라 여러 분야들의 복잡성을 이해하고 또 그 분야들에서 쓰이는 도구를 배워 예술의 비옥한 영토에서 활용하는 것이다.[3]

사회 참여 예술에 관한 재료와 기법을 다루는 안내서처럼 설명하는 과정에서 독자들의 눈에는 이 책이 어쩌면 최선의 실천 방법을 제시하는 성명서처럼 비쳐질지도 모르겠다. 하지만 〈최선의 실천〉이라는 개념이 사회 참여 예술과 무슨 관련이 있을까? 이상적인 예술 행위를 명확히 설명하는 것이 과연 바람직한 일일까? 또는 그렇게 할 경우 분명 불투명성과 모호함이 존재할 필요가 있는 예술 행위의 자율성에 해가 되지는 않을까? 예술 행위에는 이 책에서 앞으로 분명하게 설명할 비판적인 토대가 필요하다. 그럼에도 이 비판적인 토대가 강제력을 지닌다고 이해되어서 예술 행위에 도덕적이거나 윤리적인 요구를 부과하는 일은 없어야 한다. 예술이 가끔은 수용할 수 있는 한계를 넘거나 법의 경계선마저 훌쩍 뛰어넘는 경우도 있지만 일반적으로 비윤리적인 예술 행위도 사회의 고정 관념에 이의를 제기하는 예술의 역할 중 일부이며, 바로 그런 이유에서 표현의 자유가 항상 보장되어야 한다. 어떤 경

우에도, 예술 행위에 일종의 방법론이나 〈사회적 관념〉을 적용하는 것은 예술 행위를 둘러싼 하나의 해석에 불과하며, 예술의 본질적인 역학에 의해서 그 해석 역시 그다음 예술가에 의해 이의 제기를 받게 될 것이다.

이런 이유로 이 책은 사회 참여 예술에 관한 어떤 규제 시스템이나 학설도 전제하거나 제안하는 척하지 않는다. 이런 유(類)의 예술을 위한 최선의 실천 방법도 제안하지 않는다. 하지만 사회 참여적인 예술 행위는 명백히 다른 학문과 교차하며, 그 나름의 언어와 과정을 통해 대중에게 영향을 주고자한다. 따라서 다른 학문에 존재하는 절대적으로 유용한 사례들을 도외시하는 것은 불합리한 행동이다. 예술가인 우리는 무턱대고 상황 안으로 들어가서 어떤 행위나 일에 착수한다. 그렇지만 진심으로 결과에 연연하지 않는 것이 아니라면, 우리는 행동하는 이유가 무엇인지 의식하면서 효과적으로 행동하는 법을 배울 필요가 있다. 대화를 중재하거나, 커뮤니티 내부의 이해관계를 조율하거나, 주어진 사회 상황의 복잡성을 가늠하는 법을 배운다고 해서 예술가로서의 자유가 축소되는 것은 아니다. 오히려 이런 것들은 우리 행위를 뒷받침하는 기술로 활용될 수 있다. 우리가 관여하는 사회의 움직이는 과정을 이해하려는 시도는 우리에게 어떤 특정한 역할을 수행하

도록 강요하지 않는다. 오히려 그것은 우리가 전후 맥락을 보다 잘 인식하도록 도와주고, 그 결과 우리가 보다 긍정적인 영향력을 발휘하고 바람직한 결과를 도출하도록 도와줄 뿐이다.

나는 또 다른 문제와도 씨름했다. 과연 사회 참여적인 예술 작품의 성공과 실패를 구분하고 정의하는 것이 가능할까? 일례로, 양질의 사회 참여 예술은 건설적인 대인 관계를 구축한다고 주장하는 것은 잘못이다. 예술가의 입장에서 성공적인 프로젝트란 의도적인 의사소통의 실패나 사회적 관계를 뒤엎는 행위, 또는 단순히 대중에게 적대적으로 행동하는 것을 의미할 수도 있기 때문이다. 하지만 이런 논쟁은 예술 비평의 영역이며 앞서 언급된 학자들의 몫이지 이 프로젝트에서 다룰 만한 내용은 아니다. 이 책은 예술을 목적으로 한 대중과의 교류와 그들의 반응에 관한 이해와 협업을 다룬다. 희망컨대, 이런 역학 관계의 미묘한 차이를 이해하는 과정에서 사회 참여적인 예술 분야의 다양한 프로젝트를 신중하게 그리고 비판적으로 이해하고 비평하는 데 관심 있는 예술가와 일반인 모두에게 이 책이 도움이 되길 바란다.

포르투알레그리 / 볼로냐 / 브루클린에서

2011년 1월

차례

1장 정의

사람들이 〈사회 참여 예술socially engaged art〉이란 말로 의미하고자 하는 바는 무엇일까? 해당 행위를 지칭하는 용어에 특히 구멍이 많은 까닭에 여기서 논의되는 유형의 행위를 잠정적으로 정의해 둘 필요가 있다.

다른 사람과 의사소통을 하거나 다른 사람이 경험하도록 만들어졌다는 점을 고려하면 모든 예술은 사회적이다. 하지만 모든 예술이 사회적이라고 주장하는 것은 그림을 그리는 것 같은 정적인 작업과 스스로 예술임을 공언하는 사회적 상호 작용, 즉 사회 참여 예술의 차이를 이해하는 데 그다지 도움이 되지 않는다.

우리는 예술 작품을 창조하는 경험 자체를 핵심적인 요소로 간주하는 예술 행위의 한 부분 집합을 따로 구분해 낼 수 있다. 예컨대 액션 페인팅은 몸짓으로 붓을 놀려 그림을 만들

어 내는 행동의 기록이지만 그처럼 붓을 놀리는 행위 자체는 창작 행위의 주된 목적이 아니다(그렇지 않다면 애초에 그림을 보관하지도 않았을 것이다). 반면 중국의 워터 페인팅*이나 만다라**에서는 근본적으로 창작 과정 그 자체가 중요하며, 작품의 궁극적인 소멸은 수명이 짧은 그 작품의 정체성과 일맥상통한다. 개념주의는 사고 과정 자체를 예술 작품으로 승화시켰고, 그 결과 예술 작품의 물질성은 필연적인 것이 아니라 단지 선택의 문제가 되었다.

사회 참여 예술은 개념적 과정 예술의 전통에 속한다. 하지만 그렇다고 모든 과정 중심의 예술이 동시에 사회 참여적이라고 말할 수 있는 것은 아니다. 만약 과정 중심의 예술이 하나같이 사회 참여적이라면 도널드 저드***의 조각품도 예컨대 스위스 출신의 그래픽 예술가 토마스 허슈호른Thomas Hirschhorn의 행위 예술과 동일한 범주에 포함되었을 것이다. 이를테면 미니멀리즘은 비록 개념적이고 과정 중심적이기는

* 물감이 물에 뜨는 성질을 이용해서 물의 표면에 그리는 그림.

** 불교 등에서 우주 법계의 온갖 덕을 나타내는 둥근 그림으로서 완성과 동시에 해체된다.

*** Donald Judd. 미국의 미니멀아트 미술가이자 이론가. 회화와 조각의 경계를 넘어 〈특수한 오브제〉라는 개념을 만들고 이 오브제를 캔버스의 표면과 형태, 색채의 본질적인 단위로 간주하였다.

하지만 결과물에서 예술가를 확실하게 제거하는, 다시 말해 사회 참여 예술에서 결정적인 요소인 〈참여〉 부분을 제거하는 과정에 의존한다.

의미 있는 상호 작용이나 사회 참여에 관한 완전한 합의는 없지만 사회 참여 예술을 특징짓는 것은 존재를 위한 필수 요소로서 사회적 교류에 대한 의존성이다.

실천의 한 범주로서 사회 참여 예술은 여전히 잠정적인 개념이다. 그럼에도 많은 경우에 전위 예술로 거슬러 올라가는 계보에 포함되고, 1970년대 포스트미니멀리즘*의 등장을 거치면서 의미심장하게 확장되었다고 이야기된다.[4] 1960년대의 사회 운동은 예술 분야에 보다 활발한 사회 참여를 불러왔고, 과정과 장소의 특수성을 중시하는 행위 예술과 설치 예술의 등장을 초래했으며, 이러한 모든 영향을 받아서 오늘날의 사회 참여 예술이 탄생했다. 지난 수십 년간, 사회적 상호 작용을 바탕으로 하는 예술은 여러 용어 중에서도 특히 〈관계 미학relational aesthetics〉이나 〈공동체 예술community art〉, 〈협업 예술collaborative art〉, 〈참여 예술participatory art〉, 〈대화 예술dialogic art〉, 〈공공 예술public art〉 등으로 불려 왔다(사회 참

* 미니멀리즘을 계승하면서도 그 미학에는 반대한 1960년대 후반 미국 미술의 한 동향.

여 예술의 정의를 재정립하려는 움직임은 다른 예술 분야에 서도 그랬듯이 세대 간의 경계를 긋고 역사의 짐을 덜어 내고 자 하는 욕구에서 출발했다). 〈사회적 행위〉는 최근에 발간된 서적이나 학술 토론회, 전시회 등에서 가장 빈번하게 사용되 고, 또한 사회 참여 예술과 관련해서 일반적으로 가장 인기 있 는 용어이다.

〈사회적 행위〉라는 이 새로운 용어는 관련 용어 중에서는 처음으로 예술 행위에 대한 분명한 언급을 배제한다. 바로 이 전의 용어인 〈관계 미학〉은 보다 본질적인 요소로 〈미학〉이란 용어를 사용한다(미학이라는 용어는 아이러니하게도 〈예술〉 보다는 예컨대 아름다움 같은 훨씬 전통적인 가치와 관련이 있다). 〈예술〉이란 용어의 배제는 이 용어에 담긴 함의에 대한 불만이 전반적으로 커져 가는 상황과 때를 같이해 나타난다. 〈사회적 행위〉라는 용어는 예술가의 모더니즘적 역할과 포스 트모더니즘적 역할을 모두 환기시키지 않는다. 여기서 예술 가는 깨달음을 얻은 선지자도 아니고 자아를 의식하는 비판 적인 존재도 아니다. 대신에, 이 용어는 이런 개념들을 민주화 함으로써 예술가를 전문적인 능력을 가졌으면서 사회에 동참 하려는 특징을 지닌 한 개인으로 만들어 준다.

학문과 학문의 사이에서

〈사회적 행위〉라는 용어는 사회 참여 예술이 등장하게 된 배경이 되는 분야(즉 예술)를 모호하게 만든다. 그리고 이 과정에서 사회적 행위라는 용어는 사회 참여 예술에 내재되어 있는, 다른 예술 행위 형식들과의 비판적 거리를 드러낸다. 주로 예술가 개인의 개성에 집중하고 또한 그러한 개성에 바탕을 두고 있는 다른 예술 행위 형식들과 달리, 사회 참여 예술은 거의 필연적으로 작품 활동의 주동자 외에 다른 사람들의 개입을 필요로 한다. 더불어 과연 이러한 행위가 예술의 범주에 속하는가 하는 의문을 제기한다. 이것은 중요한 질문이다. 왜냐하면 이런 종류의 예술 행위에 매료된 미술학도들이 아예 예술을 집어치우고, 전문적인 지역 사회 지도자나 운동가, 정치가, 민속학자, 사회학자가 되는 편이 더 낫지 않을까 하는 의문에 빠지는 경우가 빈번하기 때문이다. 실제로 이런 학문들 사이에서 불편하게 자리를 잡고 있을 뿐 아니라 예술가 개인의 역할을 약화시키는 것에 더해서, 사회 참여 예술은 예술계의 자본주의 시장 구조와도 전혀 맞지 않는다. 즉 작품을 수집하는 현대 미술의 전통적인 관행에 적합하지 않을뿐더러, 일반적으로 민주적 이상을 가지고 협업 프로젝트에서

다른 사람과 함께 일하려는 목표를 지닌 사람들의 눈에서 보면 개별적인 예술가를 추종하는 만연한 행태도 절대 달가울리 없다. 철학자 스티븐 라이트Stephen Wright가 주장하듯이 예술가들이 현실 세계에서 예술적인 의제를 지닌 비밀 요원으로서 활약하는 이른바 〈스텔스〉 예술 행위를 하는 경우도 있는데, 수많은 예술가들이 오브제를 만드는 행위 그 자체는 물론이고 작가로서의 저작권까지 완전히 포기하는 길을 모색한다.[5]

하지만 비록 예술로 인정되기는 하지만 전통적언 예술의 형태와 사회학, 정치학 등 관련 학문들 사이에서 자리를 잡고 있는 사회 참여 예술의 불편한 위치는 정확히 있어야 할 자리에 있는 셈이다. 예술과 사회학 양쪽 모두에 대한 사회 참여 예술의 직접적인 관련성과 충돌이 분명하게 언급되고, 그 안의 긴장 요소들이 검토될 필요가 있기는 하지만, 반드시 해소될 필요는 없다. 사회 참여적인 예술가들은 작가의 저작권 개념을 재정립하려는 시도로서 예술 시장에 도전할 수 있고 또 그래야 하지만, 이를 위해서는 예술의 영역 내에서 예술가로서 그들의 존재를 수용하고 긍정해야 한다. 아울러 사회적 행위자로서 예술가는 자신을 예술가가 아니라 〈아마추어〉 민족학자나 사회학자라고 폄하하는 세속적인 비난도 감내해야 한

다. 사회 참여 예술은 일반적으로 다른 학문에 속한 주제와 문제에 달려들어서 그것들을 한시적으로 모호함의 영역에 옮겨 놓음으로써 제 기능을 발휘한다. 그러한 주제들을 예술 행위의 영역 안으로 끌어들임으로써 특정한 문제와 조건이 새로운 통찰 속에서 바라보이도록 하고, 다른 학문들의 관점에서도 보이게 하는 것이다.

이런 이유에서 나는 그동안 내가 이러한 예술 행위를 설명하기 위해 포괄적으로 사용해 왔던 〈사회 참여 예술(또는 SEA)〉이라는 용어가 이런 종류의 예술을 기술하기 위한 최선의 용어라고 생각한다. 1970년대 중반에 등장한 이 용어는 이런 종류의 예술이 예술 행위와 관련되어 있음을 명백하게 드러내기 때문이다.[6]

상징적인 행위와 실질적인 행위

사회 참여 예술을 이해하려면 먼저 예술 행위의 두 가지 유형을 구분하는 중요한 작업이 선행되어야 한다. 그것은 바로 상징적인 예술 행위와 실질적인 예술 행위다. 앞으로 설명하겠지만 사회 참여 예술은 상징적인 예술 행위가 아니라 실

질적인 예술 행위다.

　간단히 예를 들어 보자.

● 한 명의 예술가, 혹은 다수의 예술가들이 교육에 대한 급진적이고 새로운 접근법인 〈예술가가 운영하는 학교〉를 설립한다고 가정하자. 이 프로젝트는 하나의 예술 프로젝트로서, 아울러 실제로 기능하는 학교로서 제시된다 (최근 등장한 유사한 여러 프로젝트를 고려할 때 적절한 예이기도 하다). 하지만 제공되는 교과 과정을 살펴보면 이 〈학교〉는 정통성이 약간 부족할지는 몰라도 보통의 시립 대학과 유사하다. 내용과 형식에서도 이 학교의 교과 과정은 대다수 직업 학교의 교육 과정과 구조적으로 크게 다르지 않다. 더욱이 독서물과 교과 과정 동안 들어가는 노력은 그 같은 노력이 촉진되는 방식 탓에, 그리고 예술계의 특정한 독자층을 대표하는 본보기를 제공함으로써, 해당 과정을 수강하는 학생들이 보통의 성인이 아닌 미술 학도나 예술계의 내부자가 되도록 자기 선택을 부추긴다. 따라서 이 프로젝트가 교육에 대한 급진적인 접근법인지 아닌지는 논란의 여지가 있다. 더욱이 이 프로젝트는 소수의 전향자 외에 일반 대중에게 개방되는 위험을 감수하

지도 않는다.

● 한 예술가가 지역적인 사안과 관련해 정치 집회를 조직한다. 이 프로젝트는 중소 도시인 그 지역의 한 예술 단체로부터 지지를 얻는 데 성공하지만 지역 주민들 대다수의 관심을 끄는 데는 실패한다. 겨우 20명 남짓한 인원들이 동참하는데, 그마저도 대부분이 예술 단체에서 일하는 사람들이다. 이 집회는 비디오로 녹화되어 전시회에서 상영된다. 그 예술가는 진정으로 자신이 한 집회를 이끌었다고 주장할 수 있을까?

이 두 가지 사례는 정치적으로나 사회적으로 동기화되어 있기는 하지만, 아이디어나 쟁점을 〈재현representation〉을 통해 드러내 보이고 있다. 이 사례들은 오직 알레고리적, 은유적, 혹은 상징적 수준에서만 사회적, 정치적 문제를 다루도록 고안되어 있는 작업들이다(예를 들어 사회 문제를 다룬 회화 작품은, 사회적 경험을 제공한다고 주장하지만 위에서 묘사한 것과 같은 상징적인 수준에서만 그러한 경험을 제공하는 공공 미술 프로젝트와 큰 차이가 없다). 이런 작품들은 어떤 구체적인 목적을 달성하기 위해 도구적으로 또는 전략적으로

사회 상황을 통제하지 않는다.

이러한 구분은 부분적으로 위르겐 하버마스Jürgen Habermas의 저서『의사소통 행위 이론*Theorie des kommunikativen Handelns*』(1981)에 기초해 있다. 이 책에서 하버마스는 사회적 행위(개인들 사이의 관계에 의해 형성된 행동)는 원하는 목적을 달성하기 위해 개인이 상황을 조작하는 것 이상을 의미한다고 주장한다. 즉 전략적 이성 혹은 도구적 이성을 활용하는 것 이상의 의미를 가졌다는 것이다. 하지만 하버마스는 이보다는 의사소통 행위라는 표현을 더 선호한다. 개인들 사이의 소통과 이해를 촉진하는 사회적 행위의 한 유형인 의사소통 행위는 진정한 해방의 힘으로서 정치와 문화의 영역에 지속적인 영향을 미칠 수 있다.

사회 참여적인 예술 작품을 제작하는 대부분의 예술가들은 사회적인 쟁점을 연극 공연 같은 형태로 보여 주는 것보다 대중에게 의미 깊은 방식으로 영향력을 발휘하는 공동의 예술collective art을 창조하는 데 관심이 많다. 확실히 많은 사회 참여 예술 프로젝트들이 심의 민주주의deliberative democracy와 담론 윤리학discourse ethics의 목표와 조화를 이루고 있으며, 대부분의 사회 참여적인 예술가들은 어떤 유형의 예술도 현재의 정치 사회적 사건들에 대해 특정한 입장을 취하지 않

을 수 없다고 믿는다(이에 대한 반론도 있는데, 예술은 대체로 상징적인 행위이며 따라서 예술의 사회적인 영향이 직접적으로 평가될 수 없다는 주장이다. 하지만 그런 가상의 예술은 상징적이기 때문에, 사회 참여 예술로 간주되기보다 오히려 다른 유사한, 이를테면 설치나 영상 예술 등의 범주에 속할 것이다). 대다수의 사회 참여 예술이 상징적으로 보일 수 있는 단순한 제스처나 행위로 이루어지는 것도 사실이다. 예를 들어, 폴 라미레즈 조너스Paul Ramirez Jonas의 작품 「도시의 열쇠Key to the City」(2010)는 도시를 상징하는 열쇠를 사람에게 건네는 상징적인 행위를 중심으로 해서 구성된다. 하지만 상징적인 행위를 포함하고 있음에도, 라미레즈 조너스의 작품은 상징적인 예술이라기보다는 의사소통 행위나 〈실질적인〉 예술에 가깝다. 다시 말해서 상징적인 행위는 의미 있는 개념적 제스처의 일부다.[7]

상징적 예술 행위와 실질적 예술 행위의 차이는 위계적이지 않다. 즉 어떤 것이 더 낫다고 말하는 게 아니다. 그보다는 일정한 구분을 두는 것이 중요하다. 이를테면 전쟁이 짓밟고 지나간 나라에서 어린 아이들을 위한 건강 캠페인을 이끄는 프로젝트와, 건강 캠페인을 상상하면서 포토샵으로 그에 관련된 기록을 만드는 프로젝트의 차이를 이해하고 구분하는

것이 중요할 것이다. 그런 문서화된 기록이 결과적으로 멋진 작품으로 이어질 수도 있지만, 그것은 그 자체로 신빙성과 신뢰성을 얻기 위해 문학과 홍보 장치에 의지하는 상징적인 행위인 셈이다.

요약하자면, 사회적 상호 작용은 모든 사회 참여 예술 작품에서 가장 중요하고 불가분한 부분을 차지한다. 사회 참여 예술은 예술과 비예술 영역의 중간에 존재하면서 여러 학문 분야에 걸친 복합적인 행위이고, 사회 참여 예술을 규명하는 문제는 어쩌면 영원히 해결되지 않은 채 남게 될지도 모른다. 사회 참여 예술은 상상이나 가상의 사회적 행위가 아니라 실질적인 사회적 행위를 바탕으로 한다.

다음 장에서 우리는 어떻게 사회 참여 예술이 특정 집단에 속한 사람들을 결집시키고, 그들과 교류하며, 심지어 비판하는지에 관한 문제를 살펴볼 것이다.

2장 커뮤니티

이 장에서 나는 사회 참여 예술을 통해 생성된 집단 관계를 규정하는 몇몇 요소들을 살펴볼 예정이다. 예컨대 다음과 같은 것들이다. A. 커뮤니티, 또는 집단 경험을 통한 한시적 사회 집단의 구성, B. 다중 계층적 참여 구조의 구성, C. 커뮤니티 구성 과정에서 소셜 미디어의 역할, D. 시간의 역할, E. 관객에 대한 전제.

A. 커뮤니티의 구성

〈커뮤니티〉는 사회 참여 예술과 일반적으로 밀접한 관련이 있는 단어다. 사회 참여 예술 프로젝트는 존재하기 위해 커뮤니티에 의존할 뿐만 아니라, 그런 프로젝트들은 대부분의

사람들이 동의하고 있듯이 커뮤니티를 형성하는 기제이다. 그러나 사회 참여 예술은 어떤 종류의 커뮤니티를 창조하길 갈망하는가? 예술가들이 함께 일하는 커뮤니티와 맺는 관계는 매우 다양할 수 있다. 그렇다면 사회 참여 예술 프로젝트들은 서로 공통점이 거의 없다고도 볼 수 있다.

섀넌 잭슨은 그녀의 연구 『사회사업: 예술의 실천과 대중에 대한 지원Social Works: Performing Art, Supporting Publics』에서 사회 참여 예술 프로젝트들을 서로 비교, 대조한다. 이 책에서 잭슨은 섀넌 플래터리Shannon Flattery가 1996년부터 수행한 커뮤니티 예술 프로젝트인 「만질 수 있는 이야기들Touchable Stories」과 산티아고 시에라의 작업을 병치시킨다. 잭슨이 진행한 프로젝트의 목적은, 그의 말에 따르면, 〈개별 커뮤니티들이 자신의 목소리를 정의하는 것〉을 돕는 것이다. 반면 시에라는 자신의 프로젝트에서 사회적 혜택을 받지 못하는 사회 주변부 집단 출신 노동자들에게 모욕적인 임무를 수행하라고 시키며 돈을 건넨다.[8] 이 두 가지 프로젝트는 모두 사회 참여 예술로 볼 수 있지만, 두 작업의 성격은 너무나 다르다.

전형적인 커뮤니티 예술 프로젝트(이를테면 아이들의 벽화 프로젝트)는 결과물의 내용과 형식에 대한 비판적 평가를 자제하거나 유보하고, 자주 〈기분을 좋게 하는〉 긍정적인 사

회적 가치를 고취함으로써 커뮤니티의 자아의식을 강화하겠다는 목적을 충족시킬 수 있다.[9] 그러나 시에라의 프로젝트는 이와는 정반대 극단에 위치해 있다. 시에라는 착취를 고발하겠다는 목적 아래 개인들을 착취한다. 그의 작업은 사람들이 비난하는 행위를 스스로 저지르는 윤리적 모순을 솔직하게 끌어안는 강력한 개념적 제스처다. 시에라의 커뮤니티에 참가한 사람들은 금전 거래로 묶인 계약 관계로, 그들이 커뮤니티에 참가한 이유는 보수를 받기 위해서지 예술에 대한 관심이나 애정이 있어서가 아니다.

이보다 더 복잡한 문제를 다루기 위해, 사회 참여 예술이 커뮤니티와 유대를 구축하는 한 성공한 것이라고 가정해 보자. 이러한 논리에 따르면 시에라의 작업은 성공한 프로젝트로 볼 수 없지만, 아이들의 벽화 프로젝트는 커뮤니티의 형성을 도와주기 때문에 유효한 것으로 볼 수 있다. 하지만 이러한 사고는 예술계의 기준에 들어맞지 않는다. 예술계는 시에라의 개념적 제스처가 비록 불쾌감을 불러일으킬지라도 평범한 커뮤니티 벽화보다 훨씬 세련되고 퍼포먼스와 예술을 둘러싼 논쟁에 더 부합한다고 생각한다. 여기서 한발 더 나아가 보자. 그렇다면 어떤 예술 작업에 의해 조성된 커뮤니티가 인종차별 집단일 경우에도 여전히 그 프로젝트는 성공한 사회 참여

예술이 되는 걸까? 이러한 물음은 해결되지 않은 더 큰 쟁점으로 이어진다. 커뮤니티와 관계를 맺을 때 사회 참여 예술은 그 정의상 꼭 특정한 목적이 있어야 하는 걸까?

모든 예술은 사회적 상호 작용을 유발한다. 하지만 사회 참여 예술의 경우에는 사회적으로 상호 작용하는 과정, 즉 작품을 만드는 행위 그 자체가 사회적이다. 더욱이, 일반적으로 사회 참여 예술의 특징은 소극적인 수용을 뛰어넘어서 역할을 맡은 구성원들의 적극적인 참여를 통해 결정된다. 지난 40여 년간 이루어진 수많은 예술 작업들이 관객의 참여를 독려해 왔다(플럭서스의 스코어scores*와 지침들, 펠릭스 곤살레스토레스Felix Gonzales-Torres의 설치 작품, 그리고 리크리트 티라바니자Rikrit Tiravanija의 음식 나누기와 같은 관계 미학 관련 작업의 대부분이 그러했다). 이러한 참여는 대개 아이디어의 실행(이를테면 플럭서스의 지침을 따르는 경우)이나 그 결과를 알 수 없는 사회적 환경(음식 나누기와 같은 경우) 속에서 작업에 대한 자유로운 참여를 수반한다.

오늘날 분명해졌듯이 사회 참여 예술은 이러한 실천의 정신 아래 지속되고 있으며, 일반적으로 사회적 관계의 깊이를

* 음악에서 사용하는 악보score와 본질적으로 동일한 의미를 가진 것이다. 음표로 표기한 내용을 가지고서 어느 누구나 이를 재현할 수 있도록 한 것이 악보인데, 플럭서스 스코어는 이를 다른 예술에 접목한다.

확장하고, 때때로 참가자들의 역량과 비판적 사고, 지속 가능성을 촉진하고 있다. 1970년대의 페미니즘과 정체성의 정치학에서 영감을 얻은 정치적 예술과 행동주의 예술처럼, 사회 참여 예술 또한 보통 명시적인 의제를 가지고 있다. 하지만 사회 참여 예술의 방점은 프로젝트의 효과가 일시적 재현을 넘어 지속 가능할 수 있도록 저항 행위보다는 타인들의 참여를 위한 플랫폼이나 네트워크가 되는 것에 찍혀 있다.

시에라의 퍼포먼스와 아이들의 벽화 프로젝트는 사회 참여 예술의 양극단에 놓여 있는 전형적인 사례다. 두 프로젝트는 각각 총체적인 대립과 총체적인 조화라는 사회적 상호 작용 전략을 채택하고 있기 때문이다. 이 두 프로젝트는 모두 예술가가 개입하고 있는 커뮤니티와의 자기 성찰적인 비판적 대화를 쉽게 이끌어 내지 못한다. 또는 그러한 대화의 결과물이 아니다. 하지만 나는 바로 이러한 자기 성찰적인 비판적 대화야말로 사회 참여 예술로 분류되는 대다수 작업의 핵심적인 목적이라고 주장하려고 한다.

사회 참여 예술에서 반드시 고려되어야 할 요소 중 하나는, 보통의 예술 집단이나 예술계 외부에 존재하는 참가자들을 아우를 수 있는 확장성이다. 전위 예술의 시절부터 현재에 이르기까지, 대부분의 역사적인 참여 예술은 예술적 환경이

라는 한계 내에서 무대에 올려졌다. 갤러리든, 박물관이든, 이벤트든, 이러한 장소를 찾아온 사람들은 예술적 경험을 향유하고 싶어 하는 사람들이거나 가치와 관심사에 있어서 이미 예술에 경도되어 있는 사람들이었다. 많은 사회 참여 예술이 여전히 이러한 보다 보수적이거나 전통적인 접근 방식을 따르고 있지만, 보다 야심차고 대담한 프로젝트들은 공공 영역과 직접적으로 관계를 맺으며 거리에서, 사회의 공공장소에서, 비예술적인 커뮤니티에서 벌어지고 있다. 하지만 여기에는 너무나 많은 변수들이 존재하기 때문에 오직 소수의 예술가들만이 소기의 목적을 달성한다.

오늘날 사회 참여 예술이 창조하는 커뮤니티를 묘사할 때 가장 널리 사용되는 표현은 아마도 〈해방〉일 것이다. 다시 말해, 자주 인용되는 자크 랑시에르Jacques Rancière의 표현을 빌리자면 〈서술자와 번역자의 공동체〉다.[10] 이는 기꺼이 〈대화〉에 참여했던 참가자들이 집으로 돌아갈 때가 되면 그 대화로부터 충분히 많은 비판적, 경험적 재산을 추출하여 정서적으로 풍요로움을 느낄 뿐 아니라, 어쩌면 자신이 작가로서 해당 경험에 대한 약간의 저작권을 주장하거나 해당 경험을 다른 사람과 직접 재생산할 수 있는 자격이 있다고 여기게 된다는 의미다.

이런 대화가 무엇으로 구성되는지 이해하려면 먼저 상호작용의 의미를 이해할 필요가 있다. 하지만 인사이더 아트와 아웃사이더 아트 사이의 구분이나 커뮤니티에 대한 정의와 마찬가지로 참여나 교류, 협업에 대해서도 일반적이고 일치된 견해가 없다. 위에서 언급했듯이 일부 개념 예술에서는 참가자의 역할은 단지 명목에 불과하다. 그런 경우에 참가자는 작품을 완성하기 위한 하나의 도구(예컨대 마르셀 뒤샹Marcel Duchamp의 작품처럼)나 지시를 받아 행동하는 행위자(플럭서스의 작품처럼)이다. 참여를 유도하는 프로젝트만큼이나 참여의 종류도 매우 다양하지만 명목적이거나 상징적인 상호작용이 아이디어와 경험, 협업의 심층적이고 장기적인 교류와 같을 수는 없다. 서로 지향하는 바가 다르기 때문이다. 이처럼 서로 다른 접근법을 이해함으로써 우리는 각각의 접근법을 통해 무엇을 달성할 수 있는지 알 수 있다.

B. 다중 계층적 참여 구조

포괄적인 용어인 〈참여participation〉는 예술 분야에서 순식간에 본래의 의미를 잃을 수 있다. 단순히 전시장을 방문하

는 것도 참여라고 할 수 있을까? 어떤 작품을 만드는 데 적극적으로 관여한 경우에도 나는 그저 참가자에 불과한 것일까? 또는 예술 작품을 창조하는 과정의 중심에 있지만 시종일관 소극적인 자세로 임한다면 나는 과연 그 작품의 제작에 참여한 것일까?

참여에는 앞서 논의된 사회 참여 예술과 동일한 문제가 있다. 단언컨대 모든 예술은 관객이 필요하다는 점에서 참여를 전제로 한다. 예술 작품 앞에 서 있는 기본적인 행위도 일종의 참여다. 사회 참여 예술에 참여하는 조건은 종종 보다 구체적이다. 따라서 해당 예술 행위가 일어나는 시간적인 틀 안에서 그 예술을 이해할 필요가 있다.

일부 복잡한 사회 참여 예술은 관객이 제공하는 참여 수준에 따라 다양한 참여 계층을 보여 준다. 그리고 우리는 이 참여 계층에 대한 지극히 잠정적인 분류 체계를 수립할 수 있다.[11]

1. **명목적인 참여** 방문자나 관객은 관망하는 태도로 거리를 둔 채 수동적으로 작품을 바라보는데, 어쨌거나 이 또한 참여의 한 형태다. 설치 예술가 안토니 문타다스Antoni Muntadas는 그의 작품 중 「주의: 인지는 참여를 요구한다 Attention: Perception Requires Participation」를 통해 이 같은

사실을 충고했다.

2. 지시된 참여 방문객이 단순한 임무를 수행함으로써 작품의 완성에 기여한다. 예를 들어, 방문객에게 쪽지에 소원을 적어서 나무에 걸어 두도록 유도한 요코 오노Yoko Ono의 「소원 나무Wish Tree」(1996)가 여기에 해당한다.

3. 창의적인 참여 방문객들이 예술가가 만든 하나의 틀 안에서 작품을 구성하는 특정 콘텐츠를 제공한다. 이를테면 앨리슨 스미스Allison Smith의 작품 「소집The Muster」(2005)이 여기에 해당한다. 이 작품에서는 남북 전쟁 당시의 군복 차림을 한 50명의 지원자들이 전쟁을 재연하면서 그들이 싸우는 개인적인 이유를 발표했다.

4. 협업 수준의 참여 관객이 예술가와 협업을 하거나 직접적인 대화를 나누면서, 작품 구조와 콘텐츠 개발에 대한 책임을 예술가와 함께 공유한다. 현재도 진행 중인 캐럴라인 울라드Caroline Woolard의 프로젝트 「우리의 상품Our Goods」은 이런 방식의 작업을 보여 주는 예이다. 이 프로젝트에서 참가자들은 각자의 관심과 필요에 따라 상품과

서비스를 제공한다.

　명목적인 참여나 지시된 참여는 일반적으로 일회성 접촉을 통해 일어나는 반면, 창의적인 참여나 협업 수준의 참여는 하루에 일어나는 경우도 있지만 보통 수개월 혹은 수년에 걸쳐 일어나는 경향이 있다.

　명목적이거나 지시된 수준에서 참여를 유도하는 작업이 창의적이거나 협업 수준의 참여를 특징으로 하는 작업보다 반드시 성공할 확률이 더 높거나 더 바람직한 것은 아니다. 하지만 그 차이를 염두에 두는 것은 적어도 다음 세 가지 이유에서 중요하다. 첫째, 참여를 이끌어 낼 수 있는 현실적인 목표의 범위를 명확히 설정하는 데 도움이 된다. 둘째, 뒤에서 다시 설명하겠지만 그 차이를 인지함으로써 작품의 현실화 문제와 더불어 그 의도를 평가할 때 참고할 만한 유용한 토대가 만들어질 수 있다. 셋째, 작품에 수반되는 참여의 수준을 고려하는 것은 해당 작품을 통해 커뮤니티 경험이 구축되는 방식을 평가하는 것과 밀접한 관련이 있다.

　참여 수준에 더해서 개개인이 특정한 프로젝트에 대해 갖고 있는 참여 성향을 파악하는 것도 마찬가지로 중요하다. 사회사업에서 사회 운동가가 교류하는 (흔히 〈의뢰인client〉이

라는 용어로 통칭되는) 개개인이나 커뮤니티는 세 그룹으로 나누어진다. 적극적으로 기꺼이 활동에 참여하는 〈자발적인〉 그룹(나중에 보다 자세하게 다루겠지만 이를테면 〈플래시몹〉 같은 활동 형태), 참여를 독려하는 강요나 지시에 순응하는 〈비자발적인〉 그룹(예컨대 고등학교에서 적극적인 행동이 필요한 프로젝트를 놓고 서로 협력하는 어떤 학급), 공공장소에서 프로젝트와 우연히 마주치거나 해당 프로젝트가 예술 프로젝트라는 사실을 전혀 모른 채 참여하는 〈무(無)의지〉 그룹 등이다.[12] 개개인이나 커뮤니티를 상대로 한 성공적인 접근법은 프로젝트에 참여한 사람들의 자발적, 비자발적, 무의지적 성향을 파악함으로써 이루어질 수 있다. 왜냐하면 참가자의 성향에 따라 접근법이 크게 달라지기 때문이다. 예를 들어, 참가자가 자발적으로 기꺼이 참여한다면 참가자의 개입을 독려하기 위한 예술가의 제스처는 단지 선택 사항이 될 것이다. 참가자가 외부적인 이유로 프로젝트에 참가하도록 강요받은 경우라면 예술가가 그 같은 사실을 알고 있는 편이, 그리고 특히 해당 프로젝트의 목표가 교류인 경우에는 참가한 사람들에게 작가 정신을 고취할 수 있는 어떤 조치를 취하는 편이 예술가 본인한테도 유리할 것이다. 참가자한테 의지가 없는 경우에는 예술가가 예술 행위에 대해 의도적으로 비밀로 하거나, 그

예술 프로젝트에서 그들이 참여하는 정도를 일부만 고지할 수 있다.

로스앤젤레스의 〈머신 프로젝트Machine Project〉, 펜실베이니아의 모건 푸엣J. Morgan Puett과 마크 디온Mark Dion의 〈밀드레드스 레인Mildred's Lane〉, 뉴욕의 캐럴라인 울라드의 〈트레이드 스쿨Trade School〉 같은 기구는 관객들이 점차적으로 다양한 인간관계를 개발해서 새로운 환경을 건설하는 데 의미 있는 기여를 할 수 있도록 토대를 제공하고, 그 과정에서 관객은 사실상 대화 상대일 뿐만 아니라 공동 사업의 협력자가 되어 간다.

C. 가상의 참여: 소셜 미디어

이 책에서 온라인 세상까지 포괄하려는 의도는 없지만, 현실 공간에서 이루어지는 교류와 가상 공간에서 이루어지는 교류 사이의 관계에 관해서 한 가지 짚고 넘어가야 할 부분이 있다. 〈사회적 행위〉라는 용어의 사용이 새로운 온라인 소셜 미디어와 거의 완벽하게 때를 같이해 일어났다는 것은 의미심장한 일이다. 이러한 유사성은 여러 가지 의미로 해석될 수 있다.

예컨대, 사회 참여 예술이란 표현이 전에 없이 반복해서 사용되는 현상은 어쩌면 커뮤니케이션이 갖게 된 새로운 유동성에서 비롯된 결과일 수 있다. 또는 가상의 만남이 갖는 가벼운 본질에 대한 반발, 즉 직접성과 지역성에 대한 긍정의 결과일 수 있다. 마찬가지로, 사회 참여 예술의 최근 형태가 오늘날의 세상에 존재하는 상호 연결성에 대한 반응이자 그런 연결성을 보다 직접적이고, 가상의 인터페이스에 덜 의존하게 만들려는 바람에서 비롯된 결과일 수도 있다. 어쨌든 소셜 네트워크는 사회적 행동을 유발하는 무척 효율적인 형태로 드러났다.

플래시몹은 일반적으로 서로 모르는 일단의 사람들이 온라인 소셜 네트워크 리더와의 커뮤니케이션을 통해 지정된 동일한 장소에서 예정에 없이 갑자기 모이는 것이다. 플래시몹에 참여하는 사람들 스스로는 해당 행위가 예술 작품이라고 주장하지 않는다. 그럼에도 해당 행위는 위에서 설명한 지시에 의한 참여의 범주에 깔끔하게 맞아떨어진다. 뿐만 아니라 온라인 소셜 네트워크는 신중하게 정치적 행동을 계획하는 단체에 유용한 플랫폼을 제공하는 것으로 드러났다. 트위터와 페이스북은 2011년 이른바 아랍의 봄*과 관련된 여러 사

* Arab Spring. 2010년 말 튀니지에서 시작되어 아랍 중동 국가 및 북아프리카로 확산된 반(反)정부 시위의 통칭.

건에서 대규모 대중을 동원하는 데 중요한 역할을 했다. 이처럼 최근에는 온라인 네트워크를 통해 많은 것들이 이루어지며, 따라서 이런 모임들의 사회적 의미를 단순히 상징적으로만 받아들일 수는 없다. 또한 집회나 관계 발전에 지극히 겸손한 방식으로 시간과 장소를 제공하는 예술 프로젝트는 지역 주민이나 학생, 일단의 예술가 등 다양한 집단이 행동을 통해 공통성을 찾도록 도와주는 중요한 역할을 할 수 있다.

소셜 네트워크와 기타 온라인 플랫폼은 개인적으로 시작한 일을 계속 해나가는 데 무척 유익한 수단이 될 수 있다. 블랙보드*나 하이쿠** 같은 온라인 학습 플랫폼은 프로젝트를 내놓는 과정에서 커뮤니티의 구성원들이 정보를 비판하거나 교환하면서 서로 교류할 수 있는 공간을 제공한다. 이런 플랫폼들에는 저마다의 독특한 개성과 예의가 존재하지만 대체로 사회적 상호 작용에 필요한 일반적인 규칙들이 적용된다.

* Blackboard. 미국 학습 관리 시스템 업체. 교육 솔루션, 동영상 등을 제공한다.

** Haiku. 개인 컴퓨터 관련 오픈소스 운영 체제 개발 및 소개 사이트.

D. 시간과 노력

모든 교육학적 접근법에는 한 가지 공통점이 있다. 그것은 바로 목표를 달성하기 위해서는 시간을 투자해야 한다는 것을 강조한다는 점이다. 상당수의 교육학적 목표들이 기꺼이 시간을 투자하지 않으면 쉽사리 성취될 수 없는 것들이다. 예컨대 단 하루 만에 새로운 언어를 배울 수는 없다. 주말에 한번 특훈을 했다고 해서 무술의 달인이 될 수도 없다. 『아웃라이어』의 저자 맬컴 글래드웰Malcolm Gladwell의 주장에 따르면, 어떤 분야에서든지 전문가가 되려면 대략 1만 시간의 연습이 필요하다.[13] 미술관은 학교를 위해 미술 강습회를 개최할 수 있다. 하지만 이런 강습회가 성공적으로 운영되려면 학교는 강습회에 최소한 3시간 정도는 할당해 줘야 한다. 그럼에도 목표만 명확히 설정되어 있다면 매우 제한된 시간 안에서도 생산적인 교류가 일어날 수 있다. 미술관에서 한 시간 동안 전시장을 돌며 대화를 나눈다고 해서 비전문가인 방문객을 예술 전문가로 만들 수는 없다. 하지만 그 정도의 시간만 할애해도 그에게 특정 주제에 대한 관심을 고취시키고, 특정 유형의 예술이나 예술가에 대해서 자신만의 생각을 갖도록 하는 데는 효과가 있을 수 있다.

커뮤니티 프로젝트들에서 발생하는 다수의 문제는 예상되는 시간 투자를 둘러싼 비현실적인 목표에서 기인한다. 사회 참여 예술 프로젝트는 예술가에게 특히 많은 시간과 노력을 요구한다. 하지만 이런 요구는 결과물이나 거의 즉각적인 만족감을 기대하는 예술 시장의 압박은 논외로 하더라도, 2년마다 개최되는 비엔날레나 그 밖의 여러 국제적인 예술 행사에서 부과되는 시간적인 제약과 일반적으로 맞지 않는다. 그리고 아마도 이 부분이 사회 참여 예술 프로젝트가 실패를 겪는 가장 큰 이유일 것이다. 예를 들어 이런 식이다. 행사가 시작되기 불과 몇 개월 전에 한 예술가가 비엔날레에 초청된다. 그리고 해당 지역의 커뮤니티와 협력해서 그 지역에 특화된 협업 작업을 해달라는 요청을 받는다. 초청을 받은 예술가가 함께 작업할 사람들(이들을 찾아내는 것이 항상 수월하거나 가능한 일은 아니다)을 찾을 즈음에는 프로젝트를 개발할 시간이 빠듯해져 있을 가능성이 크고 최종적인 결과물을 도출하기까지는 시간이 더더욱 촉박할 것이다. 성공한 사회 참여 예술 프로젝트의 상당수는 특정 커뮤니티 안에서 오랫동안 일하고, 참가자들을 깊이 이해하는 예술가들에 의해 만들어진다. 바로 이런 이유에서 사회 참여 예술 프로젝트는 마치 열대 과일처럼 다른 지역으로 〈수출〉해서 복제하려고 해도 이동

성이 떨어진다.

드물기는 하지만 예술가나 큐레이터가 특정한 한 지역에 장기간 머물면서 무척 풍요로운 결과물까지 만들어 내는 호사를 누리는 경우도 존재한다. 가장 대표적인 예는 프랑스 모린France Morin의 지속적인 프로젝트「대지의 고요The Quiet in the Land」다. 이 프로젝트는 각각의 프로젝트를 완성하기까지 몇 년씩 걸리는 다수의 프로젝트들로 구성되어 있는 시리즈다. 모린은 (그리고 그녀의 동료 예술가들은) 그녀의 놀라운 투지 덕분에, 이를테면 메인 주 사바스데이 호수의 셰이커교도나 라오스 루앙프라방의 수도승, 수련 수사, 장인, 학생 등 이질적인 커뮤니티들과 성공적으로 교류할 수 있었다. 모린은 장차 몇 년 동안 함께 일하고 싶은 지역이 생기면 그곳 커뮤니티의 신뢰를 얻기 위해서 실질적인 작업이 시작되기 몇 년 전부터 해당 지역으로 들어갔고, 이러한 활동은 다른 예술가들이 프로젝트를 개발할 때 촉매제 역할도 했다. 그녀는 〈집단과 개인 사이에 존재하는 공간을 잠재력 공간으로 활성화하고자 노력하고, 그 과정에서 현대 미술과 삶의 관계를 재정립하는〉 프로젝트를 개발하는 데 관심을 기울였다.[14] 모린의 프로젝트는 사회 환경에 깊이 관여하는 예술가들의 막대한 부담을, 그리고 잠재력을 이해하기 위한 중요한 참고 자료다.

E. 관객의 문제

〈당신의 청중은 누구인가?〉이는 교육자들이 모든 교육적인 행위를 계획하는 단계에서 공통적으로 맨 먼저 던지는 질문이다. 반면에, 예술 분야에서는 관객을 미리 상정하는 것이 작품의 잠재적인 영향력을 제한하는 행위로 간주된다. 많은 예술가들이 자신의 작품에 대해 이런 질문이 나오면 대체로 대답을 꺼리는 이유도 바로 그 때문이다. 그들은 보통 〈나는 특정한 관객을 염두에 두지 않습니다〉, 또는 〈내 작품에 흥미를 느끼는 모든 사람이 나의 관객입니다〉와 같은 식으로 대답한다.

진행 중인 예술 작품의 관객에 대해 정반대로 생각하는 사람들도 있다. 만약 어떤 예술 작품이 새로운 것이라면, 그 예술 작품의 관객이 어떻게 미리 존재할 수 있겠는가? 이 논리에 따르면 새로운 아이디어는, 그리고 새로운 형태의 예술은 그 결과물이 세상에 나온 다음에야 나름의 새로운 관객층을 형성한다. 하지만 나는 각각의 아이디어나 예술 작품에는 그 나름의 잠재적인 관객이 존재한다고 생각하며, 대체로 관객과 불가분한 관계에 있는 사회 참여 예술의 경우에는 특히 더 그렇다고 생각한다.

1989년에 만들어진 영화 「꿈의 구장Field of Dreams」에서 케빈 코스트너는 아이오와의 한 농부를 연기한다. 농부는 옥수수 밭을 걷다가 문득 〈당신이 야구장을 지으면 그가 찾아올 것이다〉라고 말하는 목소리를 듣게 된다. 그는 야구장을 구상하고 마치 무엇에 홀린 사람처럼 야구장을 짓는다. 그 문구는 〈지어라, 그럼 그들이 올 것이다〉라는 말로 변형되어, 할리우드의 시나리오 작가가 지어 낸 말이 아니라 마치 고대의 지혜를 담은 격언처럼 사용되고 있다. 그 메시지가 암시하는 바는 야구장을 짓는 게 먼저이고 관중은 그다음 문제라는 것이다. 하지만 그 반대도 맞는 말이다. 즉, 우리는 관중이 존재하기 〈때문에〉 야구장을 짓는다. 다른 사람에게 다가가길 원하기 때문에 누구는 야구장을 짓고, 그 야구장에 있는 자신의 모습을 상상하기 때문에 관중은 야구장에 자신의 첫발을 내딛는 것이다. 이런 최초의 상호 작용 다음에 그 〈공간〉은 집단의 관심과 아이디어를 토대로 하여 자기 확인과 주인 의식, 진화의 과정으로 돌입한다. 그 공간은 정적인 관객을 위한 정적인 공간이 아니다. 그것은 끊임없이 진화하거나 성장하거나 쇠퇴하는 커뮤니티이며, 이 커뮤니티는 자생적으로 만들어지고, 발전하며, 종국에는 해체된다.

데이비드 베레비David Berreby를 위시한 많은 사회학자들

은 인간에게는 〈우리〉 대 〈타인〉이라는 종족적인 사고방식을 표현하려는 성향이 있으며, 우리의 모든 진술이 특정 부류의 인간을 포함하거나 배제하는 기존의 사회적 코드와 맞물려서 행해진다고 주장했다.[15] 현대 미술의 환경은 두드러지게 포용보다는 배제를 중시한다. 그 테두리 안에서 벌어지는 사회적 상호 작용의 구조가 문화적 코드나 암호 같은 레퍼토리를 토대로 하고, 이런 레퍼토리가 대화에서 지위와 역할을 부여하기 때문이다. 그리고 급진적이고 반체제적인, 또는 대안을 제시하는 예술 행위는 주류 문화와 거리를 유지하기 위해 이런 배타적인 암호들을 효과적으로 이용한다.

이론적으로 광범위한 대중에게 개방된 수많은 참여 지향적인 프로젝트들이 실제로는 매우 제한된 관객들을 대상으로 한다. 사회 참여 예술 프로젝트에서는 이 관객이 세 가지 변이형으로 작용한다고 할 수 있다. 첫째는 참가자와 지지자로 구성된 가장 친밀한 집단이다. 둘째는 비판적인 예술계이다. 사회 참여 예술은 일반적으로 이 비판적인 예술계로부터 인정받기를 원한다. 셋째는 프로젝트의 아이디어나 다른 측면들을 흡수하고 소화할 가능성이 있는 정부 조직과 미디어, 그 밖의 조직과 시스템을 망라하는 사회 전체다. 경우에 따라서, 예컨대 입주 작가 프로그램* 같은 경우에, 시각 예술가는 미리

결정된 관객과 일해야 한다. 이런 기획들은 흔히 흥미롭고 성공적인 예술 프로젝트로 이어지기도 하지만, 기부자가 상정한 할당량을 충족하고자 노력하는 과정에서 관객과 공간의 범위를 제한함으로써 예술가에게 제공할 수 있는 지원을 제한할 위험이 있다. 이런 상황에 처한 공간과 단체는 흔히 진퇴양난에 빠져서 무척 다른 흥미와 관심을 보유한(대개의 경우 비예술적인) 커뮤니티에게 매우 난해한 상품, 즉 지극히 자기참조적인 극단적인 예술을 팔려고 한다.

관객은 절대로 단순한 〈타인〉이 아니다. 그들은 항상 엄연히 실재하는 존재다. 다시 말해, 궁극적으로 작품에 참여하게 될 사람들에 대한 어느 정도의 전제도 없는 상태에서 참여 지향적인 경험을 계획하고, 그 계획을 공표하기 위한 단계를 밟아 간다는 것은 불가능한 일이다. 관객들이 『아트포럼 *Artforum*』지를 읽는가? CNN을 보는가? 영어를 할 줄 아는가? 아이다호 주에 사는가? 민주당을 지지하는가? 전시회를 준비하고 홍보하거나 대중적인 프로그램을 만들 때, 우리는 설령 직감에 의존할지라도 잠재적인 관객을 상정한 채 이런저런 결정들을 내린다. 사회언어학자 앨런 벨Allan Bell은 1984년

* residency program. 일반적으로 비영리 단체 같은 기부자가 예술가에게 작업 공간이나 여건 등을 제공하는 프로그램.

에 〈관객 설계audience design〉라는 신조어를 만들어 냈는데, 이 말은 미디어가 말에 〈스타일 변화style shifts〉를 주어서 서로 다른 유형의 시청자를 다루는 방식을 의미하는 것이었다.[16] 그때부터 사회언어학 분야에서는 다수의 사회적, 언어학적 환경에서 화자가 레지스터*와 사회 방언을 통해 청자와 교류할 때 사용하는 패턴을 파악할 수 있도록 우리를 도와줄 다양한 체계들이 정의되었다. 따라서 만약 어떤 예술 기관을 〈화자〉로 생각한다면, 그 예술 기관이 자체 프로그램과 활동을 통해 예술계 내부의 코드와 상호 인용에 대해 보다 잘 알고 있는 현대 미술에 익숙한 관객, 즉 예술계의 〈지식 계급〉을(또는 보다 폭넓은 대중을) 청자에 포함하거나 포함하지 않을 수 있는 복수의 사회적 레지스터 속에서 작용한다고 가정하는 것도 가능한 일이다.

내가 큐레이터와 예술가들에게 이 같은 관점을 밝혔을 때, 그들 중 대다수는 사전에 상정된 관객이라는 개념에 대해서 조심스러운 태도를 보였다. 그들의 입장에서 볼 때 나의 관점은 환원주의적이고 오류를 범하기 쉬운 것이었다. 그들은 특정 인구학적 집단이나 사회적 집단을 어느 한 작품의 관객

* register. 각각의 발화 상황에서 화자는 자신의 의사소통 표현과 상황을 연결 짓는데 사회언어학에서는 화자의 상황과 태도에 따른 언어의 변이형을 레지스터라고 한다.

으로 분류함으로써 그들의 개성과 특이성을 과도하게 단순화할 수 있다고 여기면서, 1980년대 초 〈본질주의essentialism〉에 대한 비판에서 기원한 것 같은 태도를 보인다. 나는 그 문제를 다음과 같은 질문으로 우회해서 묻는다. 작품의 관객을 염두에 두지 〈않는〉 것이 정말 가능할까? 다시 말해 특정한 대화 상대에 대한 선입견은 눈곱만치도 없이 공중을 대상으로 한 경험을 창조하는 것이 가능한 일일까? 라오스에서 쌀농사를 짓는 농부든 컬럼비아 대학의 철학 교수든, 관객이 누구든지 정말 아무 상관이 없는 것일까? 이를 둘러싼 논쟁은 예술 행위 자체와 작품을 만드는 동안에는 관객을 염두에 두지 않고 오로지 자기 자신을 위해 작품을 생산한다고 말하는 예술가들의 빈번한 진술로 귀결된다. 하지만 사람들이 대체로 간과하고 있는 질문이 하나 있다. 그것은 바로 자아에 대한 인식은 어떻게 생겨나는가 하는 것이다. 누군가의 자아란 그의 사고와 가치에 영향을 미친 사람들로 이루어진 거대한 집단이 만들어 낸 구조물이다. 그래서 자기 자아와 대화를 나눈다는 것은 유아론적인 활동 이상의 것을 의미한다. 오히려 그것은 우리 마음속에 요약되어 있는 문명의 일부와 대화를 나누는 묵시적인 방식이다. 관객을 상정하는 것이 절대적으로 필요한 일은 아니라는 주장도 맞다. 실제로 관객을 상정하는 행위는

우리가 편향된 전제를 근거로 행하는 가상의 분류에 불과하다. 그럼에도 관객은 우리가 길잡이로 삼아야 할 대상이며, 다양한 분야의 경험에 비추어 봤을 때 관객을 상정하는 것이 불완전한 시도이기는 하지만, 그래도 관객을 상정하지 않는 것보다는 더 생산적이다.

문제는 대규모의 관객을 대상으로 할지, 또는 소규모의 선별된 관객을 대상으로 할지 결정하는 데 있지 않다. 그보다는 우리가 어떤 집단과 대화하기를 원하는지 이해하고 규명하는 데, 그리고 그들에게 건설적이고 체계적으로 다가가기 위해 의식적인 행동을 취하는 데 있다. 예컨대, 대규모의 관객을 찾고자 하는 예술가에게는 실험적인 방법을 시도하는 것이 도움이 되지 않을 수 있다. 그런 예술가한테는 전통적인 방식의 마케팅이 유리할 수 있다. 목표한 결과를 도출하고자 한다면 예술가는 자신이 대화하고자 하는 관객을 분명히 해야 하며, 어떤 환경에서 관객에게 접근하고 있는지 그 맥락을 이해해야 한다.

3장 상황

1장에서 나는 사회 참여 예술을 사회적인 영역에서 행동하는 것, 즉 일련의 사회적 행위를 수행하는 것이라고 설명했다. 2장에서는 세상 속으로 들어가서 사람들과 교류하기로 결정할 때 생각할 필요가 있는 일반적인 고려 사항의 목록을 제시했다. 그리고 이 장에서는 훨씬 까다로운 주제를 살펴보려고 한다. 그것은 바로 여러 가지 특정한 사회적 시나리오를 확인하고, 주어진 커뮤니티 안에서 빠르게 변화하는 기대와 인지의 영역을 항해하는 법이다.

한 예술가가 미국의 한 작은 마을에 있는 지역 예술위원회로부터 예술 프로젝트를 진행해 달라는 부탁을 받는다. 예술가의 이름은 조안나, 마을의 이름은 로크릭이라고 부르기로 하자. 조안나는 이 마을 주민들의 예술적 역량을 강화하고, 그 지역을 널리 알리는 데 도움이 될 사회 참여 프로젝트를 진

행하고자 한다. 그리고 자신의 예술가 친구들에게 일주일 동안 그 마을의 여러 상점과 공공장소에서 그 지역에 특화된 작품을 공연하거나 설치해 달라고 요청하고, 해당 이벤트를 〈로크릭 쇼〉라고 명명한다. 각각의 프로젝트들은 개념적으로 복잡하고 또한 그중 상당수가 마을 주민들보다 예술계 사람들을 대상으로 삼고 있지만 해당 이벤트는 주류 매체의 평론까지 가세하면서 커다란 반향을 일으킨다. 처음에는 이런 예술 행사를 낯설게 대하던 마을 주민들도 미디어까지 주목하고 나서자 몹시 흥분하게 된다. 이듬해에 그 마을은 또다시 로크릭 쇼를 개최하고자 한다. 하지만 조안나는 그 이후에 다른 작업으로 넘어간 상태이고, 그 프로젝트를 되풀이하는 데 관심도 없다. 그래서 그녀는 마을 대표들에게 그 같은 뜻을 전한다. 그러자 마을 대표들은 오히려 잘됐다고, 그럼 자기들 스스로 행사를 진행하겠다고, 그렇지만 이번에는 마을의 장인들과 기술자들에게 그들의 작품을 선보이도록 하겠다고 말한다. 조안나는 갈등에 빠진다. 로크릭으로 돌아가서 자신이 직접 그 연례행사를 준비하지 않는 한 그녀한테는 두 가지 선택권이 있을 뿐이다. 첫째는, 그 주말 행사에 대해 자신의 저작권을 완전히 포기하고 그 프로젝트에서 자신의 이름을 빼달라고 요청함으로써 독창적인 작품을 통해 얻었던 찬사까지 잃

게 되는 것이다. 둘째는, 그 행사에 최소 수준으로 개입하면서 자신이 보기에 예술적인 온전함이 결여된 어떤 것을 보증하는 것이다. 원래 프로젝트의 개념적인 측면을 논의한 적도 없기 때문에 그녀는 장인을 초빙하는 문제에 대해서도 강력하게 반대할 수 없는 입장이다. 이 시나리오에서는 어떤 유형의 의사소통 문제가 일어난 것일까? 조안나는 개념적인 차원에서 그 작품을 다르게 진행했어야 할까?

두 번째 시나리오: 한 국제 큐레이터가 페루의 외진 토착 지역 사회에서 예술가들을 위한 일련의 입주 작가 프로그램을 계획한다. 그는 마을 사람들을 설득해서 예술가들이 그곳에서 다양한 프로젝트를 진행할 수 있도록 해달라고 허락을 구하고, 예술가들에게는 그 지역의 환경에 자유롭게 대응하도록 결정권을 준다. 해당 커뮤니티의 구성원들은 예술에 대한 경험이 전무하거나 거의 없기 때문에 예술가들을 미친 관광객이나 선교사 정도로 간주한다. 예술가들은 차츰 이타적인 접근법을 취하기로 결심하고, 도로를 보수하거나 사회 복지 사업에 자원하는 등 커뮤니티를 위해서 일하기 시작한다. 커뮤니티에서는 그들을 무척 고맙게 여긴다. 예술 프로젝트들이 그 마을의 삶을 개선하는 데 다양한 수준으로 도움을 제공하기 때문이다. 하지만 큐레이터와 예술가들은 사실상 그

들의 행위가 비록 마을에 도움을 주기는 했지만, 그들의 암묵적인 목표였던 흥미롭거나 의미 있는 예술 작품을 만들어 내지 못했다는 사실에 공감한다. 이 과정에서 예술가들은 지나치게 희생한 것일까?

세 번째 시나리오: 뉴욕 시를 거점으로 하는 한 예술가 집단이 새롭고 혁신적인 예술 운동에 착수하면서 장거리 여행 프로젝트에 돌입한다. 이 집단은 해당 프로젝트를 통해 미국의 여러 도시를 순회하면서 집회를 열고, 지역 예술가들을 초빙해서 토론을 벌이고, 아이디어도 나눌 계획이다. 각각의 도시를 방문할 때마다 선언문을 낭독하는 형태로 격려 연설을 한 다음에, 커뮤니티가 변화하는 데 예술가들이 어떻게 영향을 줄 수 있는지 그 지역의 예술가들과 토론을 벌일 터이다. 이 예술가 집단은 해당 프로젝트와 관련해 많은 단체로부터 후원도 받고, 프레젠테이션을 할 장소도 충분히 확보한다. 관객을 확보하는 일도 전혀 문제가 되지 않는다. 대부분의 장소에서 그 지역의 예술가들이 행사에 기꺼이 참석해서 토론에 동참하고자 한 까닭이다. 그런데 막상 이 예술가 집단이 고무적인 선언문을 낭독하기 시작하자 지역의 예술 커뮤니티들이 불신을 드러낸다. 털사Tulsa 같은 지역에서는 뉴욕이 꼭 긍정적으로 보이지 않을 수도 있다는, 예컨대 털사의 예술가들은

뉴욕 예술계의 이상을 그대로 받아들이거나 그들로부터 지시를 받길 원하지 않을 수 있다는 가능성이 고려되지 않은 것이다. 실제로 이 예술가 집단이 만난 대부분의 예술가들은 그들 자신을 위해서, 그리고 그들이 속한 커뮤니티 안에서 일하면서 완전히 만족하고 있다. 따라서 왜, 누구를 위해서, 무슨 목적으로 혁신을 창조한단 말인가? 프로젝트를 계획한 뉴욕 시의 예술가 집단은 이제 수많은 의문에 직면한 채 그 프로젝트를 어떻게 진행해야 할지 확신이 없다.

이 세 가지 시나리오는 사회 참여 예술 프로젝트를 진행하면서 발생할 수 있는 전형적인 상황들이다. 이러한 상황들에서 예술가들은 일반적으로 그들을 필요로 하지 않을뿐더러 예술 프로젝트를 통한 그들의 개입을 기대하지도 않는 사람들이 존재하는 사회적 환경 속으로 들어간다. 성공적인 프로젝트의 열쇠는 그 프로젝트가 진행될 사회의 환경을 이해하고, 의문을 품는 참가자나 관객에게 해당 프로젝트를 이해시키는 데 있다. 이러한 환경 속으로 들어가는 예술가는 익숙하지 않은 용어와 문화적 암호로 나타나는 복잡하고 생소한 사회적 역학을 불시에 직면한다. 그리고 이런 암호들 중 하나라도 잘못 이해하거나 과소평가하거나 간과할 경우 예술가는 진행 방법과 관련해 곧 갈팡질팡하거나 확신을 잃게 되고, 경

우에 따라서는 프로젝트 자체가 참가자와 예술가 모두에게 지극히 비생산적이거나 부정적인 경험으로 이어질 것이다. 개인이나 커뮤니티의 행동을 모두 예측하는 것은 사실상 불가능한 일이다. 하지만 그럼에도 대인 관계와 관련해서 어떤 시나리오가 있을 수 있으며, 관련된 집단의 요구와 관심사를 보다 깊이 이해함으로써 어떻게 그 시나리오를 타개할 수 있는지 확실히 인지하는 것이 매우 중요하다.

사회 참여 예술은 상황과 관련이 있다. 하지만 그것은 보통 한 개인이 하나의 비활성 개체와 상호 작용을 하는 식으로 이루어지는 것이 아니다. 그보다는 일종의 사회적 교환으로 이어지는 상황과, 다시 말해 사람과 사람에 의한 상황과 관련이 있다. 서로의 이익이나 대립을 통한 개인과 개인의 관계는 1950년대 심리학과 사회학의 산물이자 일종의 사회 경제에 근거해서 개인과 개인의 관계를 조명하는 사회적 교환 이론으로 설명된다.[17] 수요와 공급이라는 일단의 경제 매개 변수로만 인간관계를 완벽하게 해석하는 것은 불가능하지만 그럼에도 사회 교환 이론은 매우 다양한 형태를 지닌 사회적 교류의 복잡한 토대를 이해하고, 결과물이 협상되는 방식(〈결과 상호 의존성〉이라고 알려진)을 이해하는 데 매우 유용하다. 사회학과 심리학은 개인마다 상황이 아무리 복잡할지라도 절

대 다수의 사회적 상황들이 인지 가능한 일정한 패턴을 따른 다고 가르친다. 2003년에 해럴드 켈리Harold H. Kelley, 존 홈 스John G. Holmes, 노버트 커Norbert L. Kerr 등을 포함한 한 팀의 사회학자들은 『대인 관계별 상황에 관한 안내 지도An Atlas of Interpersonal Situations』를 발간하고, 가장 대표적인 스물한 가지 사회적 상황과 그 상황을 타개하기 위해 우리가 행동하는 방식을 이론적으로 설명했다.[18] 이 책에 소개된 도표들은 모든 사회적 조우에서 갈등과 잠재력의 틀을 결정짓는 힘을 이해하는 데 매우 유용하다. 이 책에서 다루고 있는 대인 관계에 따른 수많은 상황들을 여기에서 모두 논의하는 것은 불가능하다. 하지만 그 안의 몇몇 매개 변수들을 이용해서 앞서 언급된 예술가들의 시나리오를 명쾌하게 이해할 수는 있을 것이다.

1. 협력 대 상반된 이해관계 위의 세 가지 사례에서 예술가와 커뮤니티의 상호 작용은 예컨대 대화를 나누고, 공동의 프로젝트를 만들고, 마을을 발전시키는 것처럼 공동의 목표로 보이는 어떤 것과 더불어 열정적인 만남에서 시작되었다. 하지만 곧 당사자들의 이해가 두 갈래로 갈리기 시작했다. 로크릭 사람들은 고급 예술과 저급 예술의 차이에 상관하지 않았다. 페루의 마을 주민들은 예술에 아

무런 관심이 없었고, 보다 실질적인 다른 요구가 있었다. 뉴욕 예술가 집단이 만난 지역 예술가들은 혁신을 필요로 하지 않았다. 이들 각각의 상황에서 사회 참여 예술을 추구하는 예술가들은 새롭게 등장한 상반된 이해에 대응하는 과정에서 문제에 봉착했다. 그들은 자신들의 의제를 희생하는 지점까지 후퇴할 수도 있지만, 그렇게 하는 것은 원래 계획의 포기를 의미하게 될 것이다.

2. 교환 문제 두 당사자 중 어느 한쪽이 다른 한쪽에서 바람직한 어떤 것을 제공함으로써 프로젝트에 착수한다. 예를 들어 뉴욕 시의 예술가 집단은 그들이 방문한 각각의 커뮤니티에게 기회를, 예컨대 생활 환경이나 인지도를 개선할 기회나 단순히 대화를 나누거나 새로운 경험을 할 기회를 제공했다. 대부분의 경우에서 예술가들은 기대하는 바가 분명히 있었다. 그럼에도 그들은 대가로 무엇을 얻고자 하는지 명확하게 밝히지 않았다.

3. 정보 상황 주어진 상황에 대해 양측 당사자가 다른 정보나 생각을 가지고, 그 결과 각자의 동기가 달라지는 경우에 흔히 갈등이 생기기 마련이다. 정보가 공유되지 않

기 때문에 상대의 행동이 항상 기꺼이 받아들여지거나 호응을 얻지 못한다. 예컨대 페루의 사례에서 큐레이터는 내심 예술가들이 대항적인 작품을 만들어 내길 바란다. 하지만 그는 이 같은 바람을 예술가들과 공유하지 않았기 때문에 무비판적으로 봉사를 제공하는 작품이 만들어지는 과정을 지켜봐야 했다.

사회 참여 예술의 한 가지 공통된 숙제는 개념 예술가의 행위나 우리의 직업이 우리 행동에 부과하는 복잡한 요구를 대다수 커뮤니티가 이해하지 못한다는 점이다. 기록과 그 기록이 갖는 법적인 함의를 예로 들자면, 우리가 사람들의 어떤 행위를 녹화하는 경우 그 행위에 가담하는 사람들은 그들을 촬영한 영상이 미술관에 전시될 수도 있다는 사실을 알고 있을까? 게다가, 보다 일반적으로 말해서 대부분의 사람들은 사회적 상호 작용을 예술 영역으로 간주하지 않으며 이 때문에 의사소통의 문제가 발생할 수 있다. 페루의 입주 작가 프로그램이나 로크릭 쇼를 기획한 예술가들이 좌절을 겪은 데는 이를테면 그들의 행위를 예술 작품으로 보는 것이 얼마나 중요한지, 그리고 교류라는 차원에서 그들이 해당 행위에 어떤 의미를 부여하고 있는지 제대로 의사소통을 하지 못한 부분이

한몫을 차지했다. 개념 예술 자체가 생소한 사람들에게 개념 예술의 역사를 설명하는 것이 어쩌면 불가능하거나 적절하지 않을 수 있지만, 신뢰 관계를 확립하기 위해서는 정직과 솔직함이 중요하고, 다른 사람과 생산적인 행위를 하기 위해서는 신뢰가 무엇보다 중요하다.

대인 관계에 따른 생소한 상황을 이해하고, 다양한 시나리오에 따라 대처하는 법을 익히는 것은 대단히 어려운 일이다. 사회 운동가나 교육자, 심리학자 등 사회적 상황에 따른 변수에 대처하도록 전문적인 훈련을 받은 사람들은 일반적으로 제한된 환경 내에서 그런 일을 한다. 학교에서 6학년 학생들을 가르치는 교사는 6학년 교실에서 나타나는 반응과 상황의 여러 가지 변수들에 익숙할 것이다. 미술관의 미술 교육자는 관객들이 특정한 그림 앞에서 보이는 반응에 익숙할 것이다. 이와는 대조적으로 사회 참여 예술에는 예술가가 착수하기로 결정할 수 있는 다양한 사회적 환경과 시나리오(예컨대 사회 참여 예술은 오스트리아 빈의 한 카페에서 이루어질 수도 있고, 뉴저지 주에 있는 교정 시설에서 이루어질 수도 있다)만큼이나 다양한 변수들이 존재한다. 하지만 사회 참여 예술이 가치가 있는 것도 바로 그런 이유 때문이다. 자유로운 행위자로서 예술가는 규율상의 경계를 허무는 과정에서 무언가

를 발견하길 희망하면서 가장 예상치 못한 사회적 환경으로 뛰어든다. 반드시 호의적인 사람들만 있는 것은 아닌 환경 속으로 뛰어들어 변화를 주도하려는 일종의 광기에 걸맞은 신뢰할 수 있는 방법을 찾아내기 위한 이런 작업에는 어쩌면 몇 년이 소요될 수도 있다. 그럼에도 어떤 나라나 공간에서 일하든 인간의 본성은 전 세계가 모두 똑같고, 다양한 사회적 시나리오가 훗날의 참고 자료로서 우리의 기억 속에서 공명하기 시작할 거라는 사실은 우리에게 위안을 준다. 한편으로는, 사회사업에서 사용되는 도구들이 다른 유형의 작업을 위해 고안되었다는 점만 유념한다면 사회사업을 전반적인 참고 자료로 활용하는 것도 유용한 방법이다. 사회사업과 사회 참여 예술에 대한 비교는 복잡하기도 하거니와 반드시 신중하게 검토되어야 한다.

사회사업 대 사회적 행위

사회사업과 사회적 행위의 관계에 대해서 내가 미술학도들한테 받는 공통적인 질문 중 하나는 보통 다음과 같다. 「만약 내가 사람들을 단지 도와주길 원할 뿐이라면 그러한 행위

를 예술이라고 불러야 할 이유가 뭐죠?」 반대로, 예술가가 아닌 어떤 사람은 내가 최근에 참석했던 한 사회 참여 예술 회의에서 발표자에게 이렇게 물었다. 「나는 지속 가능성을 지향하는 사업을 창출하고자 노력했지만 결과가 그다지 성공적이지 못했습니다. 만약 이 사업을 예술이라고 부른다면 성공할 가능성이 조금 더 늘어날까요?」

이런 질문은 사회사업과 사회 참여 예술이 서로 대체 가능하다는 인식에서, 또는 적어도 이쪽 영역에 속한 행위가 저쪽 영역에서도 의미 있는 것이 될 수 있다는 인식에서 기인한다. 그리고 이는 경우에 따라서 사실이기도 하다. 요컨대 커뮤니티의 변화에 긍정적으로 영향을 끼치는 사회사업 프로젝트가 예술 행위의 범주에 포함되기도 한다. 마찬가지로, 예술가가 사회 운동가와 동일하거나 유사한 가치를 공유할 수도 있다. 그 결과 사회 참여 예술 가운데 일부는 사회사업과 구분이 되지 않기도 하며, 그래서 가뜩이나 흐릿한 두 영역 사이의 경계가 더욱 모호해지기도 한다.

사회사업과 사회 참여 예술은 둘 다 동일한 사회적 생태계에서 작용하고 놀라울 정도로 비슷해 보일 수 있다. 하지만 둘은 목표에서 커다란 차이가 있다. 사회사업은 가치를 중시하면서 사람들의 보다 나은 행복을 목표로 하고, 사회 정의나

인간의 존엄성과 가치 옹호, 인간관계의 강화 같은 개념을 지지하는 전통적인 믿음과 체제에 기초한다. 반대로 예술가는 동일한 가치를 인정하면서도 성찰을 유도하고자 삐딱하게 행동하거나, 문제를 야기하거나, 심지어 사람들 사이에 긴장을 부추길 수도 있다.

사회 참여 예술을 사회사업과 동일시하는 데 반대하는 전통적인 주장에 따르면, 예술은 그렇게 할 경우 직접적인 도구화에 종속되어 자기 지시성과 비판적 평가(2장에서 가정한 아이들의 커뮤니티 벽화 프로젝트를 기억하자)를 요구하는 작품 활동의 결정적인 측면을 포기하게 될 것이다. 하지만 이런 주장은 설득력이 약하다. 이러한 주장에는 예술이 고의로 도구적으로 될 수 있으며, 또한 자기 지시성에 대한 어떤 희망도 의도적으로 포기할 수 있다는 가능성이 배제되고 있기 때문이다. 하지만 실제로 상당수의 예술가들은 이러한 아이디어에 관심을 가지고 있다. 보다 설득력 있는 주장은 사회 참여 예술이 사회사업에는 없는 이중적인 기능을 가졌다고 말하는 것이다. 우리는 사회 참여적인 예술 작품(예컨대 서비스 지향적인 작품이라고 가정하자)을 진행할 때 커뮤니티에 단지 서비스만을 제공하지는 않는다. 우리는 문화사(또는 예술사)라는 맥락에서 상징적인 진술로 우리의 행동을 제시하고, 보다

광범위한 예술적 논쟁 속으로 들어간다. 예술가 폴 챈Paul Chan은 자신의 프로젝트 「뉴올리언스에서 고도를 기다리며 Waiting for Godot in New Orleans」(2007)에 대해 설명하면서 이 작업이 지역 사회에 서비스를 제공하려는 의도를 가진 것이기는 하지만, 또한 허리케인 카타리나에 의해 제기된 문제들, 이를테면 전체 미국 사회의 일부가 마치 존재하지 않는 것처럼 사회적으로 소외되어 있는 등의 문제를 환기시키는 상징적인 행위를 찾아 탐구하는 과정 속에서 예술계에도 서비스하고 있다고 분명히 밝혔다.[19] 모든 사회 참여적인 예술 작품의 목표가 이처럼 명백해야 하는 것은 아니지만, 작가의 입장에서는 참가자들의 커뮤니티와는 다른 제2의 대화 상대(또는 사회사업의 용어를 빌려 쓰자면 〈의뢰인〉), 즉 예술계의 관심을 받고자 하는 분명한 욕구가 존재한다. 다시 말해 작가들은 그러한 프로젝트를 성취한 결과물로서만이 아니라 예술계로부터 상징적 행위로서 평가받기를 원한다.

어떤 예술가들은 그들의 작품이 사회사업과 예술 행위의 경계를 허문다고 강력히 주장하고, 또 어떤 예술가들은 그들의 작품이 예술로 정의되든 비(非)예술로 정의되든 상관하지 않겠다고 말하며 그러한 평가에 절대로 연연하지 않겠다는 입장을 취한다. 하지만 후자의 경우에 예술과 비예술을 구분

하는 이분법을 언급하는 것만으로도 해당 행위가 어느 정도는 예술의 영역 안에서 이루어지고 있음을 이미 인정하는 셈이다. 마찬가지로, 그 작업이 예술계와 비예술계 중 어디에서 일어나는지, 그 이야기는 또 어디에서 언급되는지, 또는 어떻게 그 작업이 예술가에게 도움이 되는지(단지 명성이란 측면에서, 또는 프로젝트와 관련된 물건을 예술품으로 판매함으로써) 같은 요소는 그 작업이 예술이나 예술계와 관련이 있음을 보여 주는 표시다.

사회사업과 사회 참여 예술에 대한 구분을 명확히 한 다음에는 이제 둘 사이의 유사점에 주목할 필요가 있다. 예술가나 사회 운동가는 개인이나 커뮤니티와 의사소통에 돌입할 때 예술적, 사회적 쟁점과 더불어 개인이나 커뮤니티의 역사(또는 역사의 부재)와 직면하게 되고, 이러한 만남은 교류 초기의 성격은 물론이고 그들이 앞으로 맞이할 경험에 고유한 색을 입혀 줄 것이다. 사회사업과 예술 행위는 둘 다 포스트모더니즘적인 관점, 즉 중요한 것은 사실 그 자체가 아니라 사실에 대한 〈인지perception〉라는 관점에 기초한다. 그런 연유로 예술가나 사회 운동가는 그들 자신과 상황에 대한 대중의 인식을 파악함으로써 주어진 상황에 접근할 방법을 찾는다. 예술에서는 다른 사람의 인식을 파악하는 것이, 예술가에게 긍

정적으로든 부정적으로든 기대를 뒤엎을 수 있는 도구가 생긴다는 점에서 매우 중요하다. 예술가는 사회 운동가가 어떻게 사회 환경에 대한 정보를 수집하고, 지역의 문제와 바람, 믿음을 기록하는지 배워서 이점을 취할 수 있다. 특히 예술가가 커뮤니티의 신뢰를 얻어야 하는 상황에서는 사회사업의 주된 신조인 상호 존중과 포용술, 협력적 개입 등을 이해하는 것이 중요하다.

이러한 시나리오를 인지하고 난 다음의 과제는 각각의 시나리오에 따라 대처하는 법이다. 위에 소개된 사례들에서 예상과 다르게 전개된 각각의 프로젝트에는 하나의 공통점이 존재한다. 상호 교환의 어느 지점에 이르자 의사소통이 단절된 것이다. 다음 장에서는 사회 참여 예술에서 가장 중심이 되는 매개체가 다루어진다. 그것은 바로 대화다.

4장 대화

 1992년에 파리 바스티유 광장에 있는 카페 데 파르Café des Phares에서 마르크 소테Marc Sautet라는 이름의 한 프랑스 철학자가 누구나 철학 토론에 참가할 수 있는 두 시간짜리 일요일 모임을 정기적으로 갖기 시작했다. 〈철학 카페〉로 알려진 이 모임은 이를테면 〈삶은 과연 살 만한 가치가 있는가?〉라는 질문을 던짐으로써 소크라테스식 대화법을 다시 부흥시키고자 하는 의도에서 기획되었다. 비단 철학자들뿐 아니라 사회 각계각층의 사람들이 이 모임에 참석하면서 참석자들이 200명에 육박했다. 1998년 소테의 죽음에도 불구하고 이 개념은 전 세계의 수많은 도시로 확산되었는데, 그들 중 일부는 소크라테스 카페라는 이름으로 퍼져 나갔다.

 미국에서 소크라테스 카페를 대중화시킨 크리스토퍼 필립스Christopher Phillips가 지적했듯이, 소테의 접근법에서 설

명하는 대화 구조는 소크라테스의 대화법과 달랐다. 엄밀히 말해, 소크라테스의 대화법은 수평적이지 않다.[20] 플라톤이 쓴 대화편들을 읽어 본 독자들이라면 소크라테스가 대화 상대들을 얼마나 매섭게 몰아붙였는지 잘 알고 있을 것이다. 그는 제자들에게 어떤 답변이 나올지 예상되는 질문들을 던지고, (이미 소크라테스 자신의 마음속에 내내 있었음이 분명한) 웅대한 결론이 나타날 때까지 어쩔 줄 몰라 하는 제자들을 궁지로 몰아넣었다. 소크라테스 카페의 대화는 그렇지 않다. 이곳에서 대화는 미리 정해진 결론으로 나아가는 잘 닦은 길을 따라간다기보다는 어느 정도 만족스러운 합의가 이루어지기를 희망하면서 강물처럼 굽이쳐 흘러간다.

소테의 프로젝트는 사회 참여 예술이 되기를 의도한 것이 아니었지만, 사실상 사회 참여 예술로 볼 수 있었다. 오늘날 전 세계의 수많은 예술가들이 대화의 과정을 작업의 매체로 이용하고 있다. 그렇게 하는 데는 다양한 이유가 있지만, 무엇보다 특정한 주제를 둘러싸고 공동의 결론을 찾기를 바라는 마음에서 그러는 경우가 가장 많을 것이다.

대화는 사회성의 중추이자 공동의 이해와 조직화에 핵심을 이룬다. 조직적인 대화는 사람들이 타인들과 관계를 맺고 공동체를 이루며 더불어 배우게 해준다. 그리고 별도의 절차

없이도 쉽게 서로의 경험을 공유하는 것을 가능하게 한다.

　　그랜트 케스터의 저서 『대화Conversation Pieces』(2004)는 오늘날 대체로 사회 참여 예술의 한 형태로 간주되는 대화술의 존재와 타당성을 입증하고 인정받게 하는 데 결정적으로 기여했다. 나는 이 책의 앞부분에서 대화 행위에 관한 보다 자세한 역사적, 이론적인 기초 지식을 다룬 학자들을 언급한 바 있다.

　　그럼에도 현대 미술의 맥락에서 이루어지고 있는 대화의 역학 관계를 연구한 문헌은 그다지 많지 않다. 대화식 접근법을 토대로 한 프로젝트가 논의되는 경우에도 대화의 내용이나 구조, 대화가 수행하는 〈기능〉보다는 근거에 기초한 〈사실〉이 일반적으로 강조된다(이렇게 말한다고 해서, 그 자체로 흥미로운 작업이 될 수도 있는 대화의 외관을 창조하는 행위와 관련한 작업을 평가 절하하려는 것은 아니다). 하지만 이 책의 다른 여러 장에서 강조했듯이 어떤 실천이나 프로젝트에 관한 지적이고 비판적인 이해에 도달하려면 해당 실천이나 프로젝트가 실질적으로 실행됨으로써 제기되는 반론들을 평가할 수 있어야 한다. 이런 작업의 과정을 보다 명료하게 하려는 요구가 반드시 필요하다. 해당 작업의 핵심적인 요소로서 대화를 중시하는 대부분의 프로젝트가 〈대화 행위〉라는 막

연하고 그다지 도움이 되지도 않는 상위 개념으로 분류되는 경향이 있기 때문이다. 만약 하나의 도구로서 타인과의 언어 교환 행위를 정말로 이해하고자 한다면 예술과 담화의 미묘한 차이를 이해하고, 그 둘이 서로에게 어떻게 영향을 주고받는지 고찰해야 한다.

미술관에서 일하는 동안 현대 미술에 대한 비평가들과 큐레이터들의 담론을 귀담아 들을 때마다, 나는 그들이 대화나 논쟁에는 거의 아무런 관심도 가지지 않는다는 사실에 늘 충격을 받았다. 그들은 대화나 논쟁에 주의를 기울이는 대신 큐레이터의 글이나 공개 행사, 예술 잡지를 통해 담론을 전시하는 것에 더 큰 관심을 보였다(예술계에서 토론에 가장 가까운 것이 인터뷰이긴 하지만 이 방법 역시 예술가나 영향력 있는 인물의 독백을 용이하게 하는 데 주로 이용된다). 미학의 쟁점들을 둘러싼 진정한 토론은 무척 드문 편이어서, 실제로 이런 토론이 일어나면 오히려 놀랄 정도다. 대화의 가치에 대한 이런 무관심은 프랑스의 포스트모더니즘 철학(미셸 푸코 Michel Foucault, 자크 데리다Jacques Derrida 등)이 현대 미술 이론에 끼친 영향에서 기인한다고 할 수 있다. 이들 사상가들은 대화를 힘의 구조와 로고스 중심주의에 의해 제한된 불완전한 소통 방법이라고 간주했다. 반면에 교육의 전통은 한스

게오르크 가다머Hans-Georg Gadamer의 해석학과 존 듀이의 실용주의, 위르겐 하버마스와 리처드 로티Richard Rorty의 신(新)실용주의, 파울루 프레이리Paulo Freire의 교육학 이외에도 토론 행위를 해방의 한 과정으로 생각한 사람들의 노력 속에서 발전했다. 특히 토론 행위를 해방의 한 과정으로 여기는 사조는 사회 참여 예술에서 토론의 문제점과 가능성에 대한 명확한 상을 제공한다.

대화는 편리하게도 교육학과 예술의 사이에 위치한다. 대화는 역사적으로 핵심적인 교육 수단일 뿐 아니라 섬세한 기술만큼이나 많은 전문성이 요구되는 개인의 자기 계발의 한 형식으로 여겨져 왔다. 사람들은 〈대화술의 부재〉를 언급할 때 언어를 교환하는 행위에 전문성과 상상력, 창조성, 위트, 지식 등이 필요하다고 단언한다. 1847년에 토머스 드퀸시 Thomas de Quincey는 이 주제를 다룬 유명한 에세이에서 대화가 〈대(大)교환〉*에 의해 만들어진 힘을 보완할 〈구어를 통한 사고의 교환〉 필요성에서 나오며, 그 결과 〈독립적이고 고유한 힘〉이 생성된다고 설명한다. 그의 주장에 따르면, 〈위대한 예술은 이 힘에 어울리는 어딘가에, 이를테면 피라미드나 테베Thebes의 무덤 속이 아니라 인간의 마음속에서 개발되지 않

* 책을 통한 교환을 의미한다.

은 채로 있는 수많은 은밀한 채석장에 존재〉하는 것이 분명했다.[21] 다시 말해서 대화의 기술은 능숙하게 행해지기만 한다면 자기 계발의 한 형식이다.

드퀸시가 설명하는 숙련된 대화와 소크라테스 카페의 실존주의적 교류는 책이나 연극, 영화에 등장하는 문답이나 일상적인 대화, 연설, 논의, 가벼운 대화, 토론 등으로 다양하게 묘사되는 무수히 많은 구어 교환의 형태 중 단지 두 가지 사례에 불과하다. 하지만 우리는 궁극적으로 모든 형태의 발화가 (명백하든 그렇지 않든 간에) 소크라테스 카페와 드퀸시의 〈대화의 기술〉과 마찬가지로 두 가지 기본 목표, 즉 해당 과정을 통해 축적되는 진실과 통찰력이라는 두 목표를 향해 나아간다고 주장할 수 있을 것이다.

정치적인 연설이나 교육적인 강연 등 형식적인 발화 방식이 가장 덜 사교적인 접근법이라는 것은 잘 알려진 사실이다.[22] 이러한 발화 방식은 청중에게 강력한 영향력을 발휘할 수 있지만, 상호 교류보다는 설득을 주된 목표로 한다. 주로 현대 미술가들에 의한 패러디나, 형식 그 자체에 대한 비판 행위(예컨대 행위 예술로서의 강의 등)로서 형식적인 프레젠테이션 방식이 사용되는 것도 바로 이 때문이며, 이런 방식을 사용하는 경우 연극이나 행위 예술의 성격이 짙어진다. 즉 이런

방식은 전시의 구성 방식이다.

보다 우호적인 환경을 조성하고자 하는 사회 참여적인 예술가들은 형식의 구속을 덜 받는 대화 체계를 선호하는 경향이 있다. 예컨대 예술가에 따라서는 커뮤니티 공간을 만들어서 그곳에 사람들을 초대하고 책에 대해 토론하도록 할 수 있을 것이다. 어떤 예술가는 마을 모임을 제안할 수 있을 것이다. 길거리에서 사람들과 대화를 시도하는 예술가도 있을 것이다. 또 어떤 예술가는 지역 주민들 사이에서 일련의 인터뷰를 이끌어 내기도 할 것이다. 대부분의 경우에서 격식과 겉치레를 없애고, 참가자들로 하여금 자신을 드러내도록 독려하고, 희망컨대 흥미로운 교환에 도달하는 것이 목표가 된다(반대로, 만약 지루함이 목표라면 목표를 달성하기가 무척 수월한 일이 될 것이다). 하지만 기성 작가는 물론이고 신예 작가들과 나누었던 대부분의 대화에서 나는 대화를 수행하는 그들의 접근 방식이 대체로 직관적이며 시행착오에 바탕을 두고 있음을 깨달았다.

개방적인 구조는 자발성에 의존한다. 하지만 자발성은 좀처럼 이끌어 내기가 어렵다. 파티에 참석했을 때 우리는 정말 멋진 대화를 나눌 수도 있고 그렇지 않을 수도 있다. 우리가 어떤 대화에 직면하게 될지는 아무도 알 수 없다. 그럼에도 일

반적으로 우리는 우리가 교류하고 싶은 사람들과 어울리려고 하며, 유익한 대화를 나눌 수 있기를 희망한다. 하지만 비형식적인 교류는 그 끝이 어떻게 될지 전혀 예측할 수 없다. 그것은 흥미로운 교류가 될 수도 있고 완전히 무익한 교류로 이어질 수도 있다.

예술 작품의 목표는 어떤 대화라도 가능한 공간을 창조하는 것일 수 있다. 또한 경우에 따라서는 예술 작품이 단순히 의미 있는 대화의 외관을 제공하기 위해서 존재할 수도 있다. 이런 경우에는 아이디어를 교환하는 것 자체가 중요할 뿐 대화 그 자체는 중요하지 않다. 후자의 경우는 앞선 논의에서 상호 작용의 단순한 예로 언급했던 상징적인 행위와 비슷하기 때문에 여기에서는 우리의 관심 대상이 아니다.

하지만 대화에 의존하는 대부분의 예술 프로젝트에서 예술가는 단지 대화를 나누는 것으로 만족하지 않는다. 대화가 예술 작품의 중심이든 아니든, 일반적으로 예술 작품의 목표는 주어진 주제에 대하여 공동의 이해에 도달하고, 특정 주제나 문제에 대한 인식을 제고하고, 특정한 쟁점을 논의하거나 최종적인 결과물을 도출하기 위해 협업을 하는 것이다. 그리고 결과물을 도출하려면 예술가는 좋든 싫든 일정한 구조를 고수해야 한다. 실험에는 긍정적인 측면이 있기 마련이지만

그렇다고 교육 분야에서 이미 확립된 어떤 행위를 예술 분야에서 무조건 다시 발명할 필요는 없다.

대화에는 두 가지 변수가 존재한다. 내용의 특수성과 구성의 특수성이다. 아래의 도표는 이 변수들의 상호 관계를 보여 준다.

	열린 구성		닫힌 구성
지시되지 않은 주제	일상적인 대화		논의
	가벼운 면담	대화	논쟁
		계층 토론	강연/연설
지시된 주제	브레인스토밍	패널 토론	공연

주제의 구조와 발화의 구성에 따라 대화는 강연이나 논쟁, 전통적인 공연, 가벼운 대화 등의 인식 가능한 유형으로 구분할 수 있다.

발화의 구성에서 보다 높은 수준의 제약성과 지시성은 필연적으로 청중과의 상호 작용 가능성을 감소시킨다. 예를 들어, 전통적인 공연이나 직접적인 학술 강의 같은 상황에 있는 참가자들은 지극히 수동적이다. 반대로, 길거리에서 사람들

과 나누는 사소한 대화나 가벼운 의사 교환 같은 대부분의 일상적인 대화는 기본적으로 열린 구성에서 지시되지 않은 주제를 다루는 발화에 속한다. 브레인스토밍 모임은 주어진 방향이나 목적과 함께 비교적 열린 구성에서 의사 교환이 이루어진다. 이를테면 집단의 구성원들은 문제를 해결하거나 새로운 아이디어 등을 얻기 위해서 브레인스토밍을 한다.

위에서 보여 준 구성과 내용의 결합은 익숙한 담론적인 모델들을 내놓을 뿐, 어느 것 하나도 예술 프로젝트를 만족시키기에 충분하지 않다. 실제로는 수많은 담론적인 예술 프로젝트들이 형식적인 프레젠테이션과 활발한 논의, 자유로운 형태의 대화 사이를 오가면서 빠르게 변화하는 구성에 의존한다. 그럼에도 이런 복합적인 구성에 대한 잠정적인 구분을 내리면 특정 프로젝트를 액면 가치 그대로 보지 않고 비판적으로 이해하는 데 도움이 될 수 있다. 대화나 논의로 묘사되는 예술 프로젝트가 실제로는 오히려 독백이나 가벼운 대화에 불과한 경우도 매우 흔하기 때문이다. 예술 프로젝트를 분석하면서 이런 일반적인 개요를 활용한다면 어떤 담론적인 예술 프로젝트가 보다 더 또는 덜 관습적인 제약 아래서 운용되는지 파악하기가 훨씬 수월해질 것이다.

단지 대화 자체를 목적으로 삼거나 특정한 주제에 얽매이

지 않는 자유로운 대화를 나누는 것이 목적이라면 그 같은 목적을 달성하는 데 딱히 많은 것이 필요하지 않음은 두말할 필요도 없다. 그런 경우 기본적으로 예술가는 실제 그대로의 상황에 맡겨 버리면 그만이다. 하지만 특정한 목표에 초점을 맞춘 논의가 필요하거나, 특정한 핵심적인 합의나 동의에 도달하기 위한 노력이 필요한 프로젝트의 경우에는 대화를 이끌어 가는 사람에게 부과되는 요구가 무한정 복잡해지고, 내가 믿기로는, 보상도 그만큼 커진다. 잘 관리된 지시적인 대화는 열린 대화 구조에 의지한 채 대화자들 사이에서 균형을 잃지 않으면서 상호 이해와 배움에 도달한다. 이런 대화가 성공하기 위해서는 토론의 주동자가 자신이 청중과 함께 달성하려고 하는 교류의 깊이를 아는 것이 중요하다.

토론 위주의 교수법은 대화 상대인 집단 안에서 교류의 수준을 결정짓는 데 매우 유용할 수 있다. 학생들의 교류 수준을 측정하는 가장 대중적인 수단 중 하나는 20세기 중반에 벤저민 블룸Benjamin Bloom이 이끈 대형 교육자 단체에 의해 개발된 분류 체계다. 블룸의 분류 체계는 다음의 이해 단계를 포함한다. 1.지식, 2.이해, 3.적용, 4.분석, 5.종합, 6.평가.[23] 첫 번째 단계(지식)는 학생들이 사실이나 정보를 흡수하는 단계다. 보다 높은 단계에 이르면 학생들은 지식을 완전히 이해하고,

이해한 지식을 새로운 상황과 문제에 적용할 수 있다. 가장 높은 단계에 도달하면 학생들은 복잡한 문제를 이해할 수 있고, 잠재적인 해법을 제시함으로써 이런 문제에 대해 공동으로 대처할 수 있다.

블룸의 분류 체계는 학교 수업을 위해 개발되었기 때문에 예술가가 커뮤니티나 운동 단체, 또는 개인으로 구성된 임의의 집단과 함께 일하면서 직면하는 시나리오와 다르다. 하지만 사회 참여 예술은 해당 예술이 개개인에게 미치는 지적인 영향의 깊이에 가치를 둔다. 따라서 우리의 대화 상대가 프로젝트에 어떤 수준으로 참여하고 있는지, 그들에게 무엇을 기대할 수 있는지, 우리가 그들의 사고에 미치는 영향과 그들이 우리의 사고에 미치는 영향이 어떤 의미가 있는지 보여 준다는 점에서 블룸의 분류 체계는 예술가한테도 중요하다.

참여적인 대화와 상호 이해관계

담론의 공간을 개방한다는 것은 우리가 구축한 구조 안에 사람들이 그들의 콘텐츠를 보탤 수 있도록 기회를 제공하는 것이다. 구조가 개방적일수록 그 교환의 성격을 결정짓는 참

여 집단에게는 보다 많은 자유가 주어진다. 문제는 참가자들의 투자와 그들에게 제공되는 자유 사이에 균형을 유지하는 것이다. 다시 말해 대화 구조를 개방적으로 만들려면 우리가 참가자의 의견을 수용할 준비가 되어 있어야 한다는 뜻이다.

사회 참여 예술 프로젝트가 본래의 목적을 달성하는 데 실패하는 것은 일반적으로 예술가가 커뮤니티의 관심사를 세심하게 살피지 못하고, 그 결과 커뮤니티의 구성원들이 그 교류에 기여할 수 있는 방법을 찾아내지 못하기 때문이다. 커뮤니티와 함께 일하는 데 미숙한 예술가들은 실용적인 입장에서 커뮤니티를 보는 경우가 많다. 즉 커뮤니티를 그들이 예술 행위를 발전시킬 기회로만 보는 것이다. 여기에 더해서 커뮤니티의 이익과 관심사를 고려해서 그들의 세계에 자기 자신을 푹 담그는 것에 궁극적으로 무관심하다.

예술가의 이 같은 무관심은 어쩌면 참가자들로 하여금 자신들이 이용만 당하고 있다고, 대화나 협업의 진정한 파트너가 아니라고 느끼게 만들 수 있다. 바꾸어 말하면, 프로젝트의 구성과 콘텐츠의 개방성은 해당 예술가가 커뮤니티 경험과 그 경험에서 배우고자 하는 예술가 자신의 욕구에 대해 보여주는 진정한 관심의 수준과 전적으로 비례하는 게 틀림없다. 관심은 인위적으로 만들어질 수 있는 특징이 아닐 뿐 아니라

관심의 유무는 그 예술가가 커뮤니티와 함께 작업하기에 적합한지 아닌지를 보여 주는 믿을 만한 지표가 된다. 타인의 삶과 생각에 대한 진정한 호기심이 없는 상태에서는 그들에게 진심으로 배우는 것이 불가능할 수 있다.

하지만 예술가가 오로지 행위자로서 행동하고, 커뮤니티의 결정에 전적으로 순응하며, 커뮤니티의 관심사만을 쫓는다면, 그 예술가는 비판적인 대화를 창조할 책임을 포기하는 것일 뿐 아니라 의존적인 상황을 제시하는 셈이다. 이때 예술가가 하는 일은 전문 기술자로서 단지 어떤 문제를 해결하는 데 그치게 되는데, 이는 사회사업 분야에서도 제기되는 공통된 문제다. 아이러니하게도 이런 봉사의 제스처는 일반적으로 선의에서 행해질지라도 본질적으로 온정주의에 불과하며, 커뮤니티에 자신의 비전을 강요하는 예술가와 마찬가지로 개방적인 교류에 대한 관심의 부재를 보여 준다. 예술가와 커뮤니티는 직접적인 소통을 통해 개방성과 상호 간의 이해 사이에서 정확한 균형점을 찾아야 한다.

이런 까다로운 타협은 교육자와 학생 사이에서 이루어지는 타협과 유사하다. 예술가와 교사는 모두 그들의 대화 상대에게 존중과 진지한 관심을 보여야 하며, 동시에 상대가 전제하는 바에 대해서 이의를 제기하고 교류 과정에서 상대의 참

여를 요구하는 한편, 교류가 양방향으로 이루어지는, 그리고 양측이 서로에게 도움을 제공해서 새로운 통찰력에 기여하는 그런 관계를 구축할 필요가 있다.

5장 협업

협업collaboration의 개념은 새로운 무언가를 창조하는 과정에서 함께 참여한 사람들이 책임을 공유할 것을 전제로 한다. 사회 참여 예술에서 협업의 성격은 예술가에 의해 결정되는데, 커뮤니티 쪽에서 구성원들과 함께 작업을 해달라고 예술가에게 먼저 제안하는 경우에도 예술가에게 결정권이 있다는 사실에는 변함이 없다. 일반적으로 예술가에게는 프로젝트를 개념적으로 이끌어 갈 책임이 주어져 있기 때문이다. 따라서 사회 참여 예술에서의 협업은 대체로 예술가의 역할에 의해 정의된다. 예술가의 역할을 상정하기 위해서는 먼저 두 가지 주요 문제를 고려해야 한다. 그것은 바로 책임감과 전문성이다. 그리고 이 두 가지 측면 모두에서 파울루 프레이리의 비판적 교육학은 아주 유용한 수단으로 보인다.

프레이리는 1961년 브라질 페르남부쿠 주에서 문맹 퇴치

프로젝트를 진행하여 큰 성과를 거두었다. 그는 브라질 농부들과 함께하며 45일간 사탕수수 밭 노동자 300명에게 읽고 쓰는 법을 가르쳤으며,[24] 자신과 농부들 사이에 지식과 경험의 차이가 있음을 즉시 인정했다. 그는 농부들이 모를 것으로 예상되는 무언가를 그들에게 질문하거나 역으로 농부들이 그에게 질문하는 게임을 개발했다. 그는 먼저 농부들에게 예컨대 플라톤이 누구인지 아느냐고 물었다(농부들은 알지 못했다). 반대로 농부들은 그에게 농사에 관련된 질문을 던졌지만 프레이리는 농사에 대해 전혀 아는 바가 없었다. 이런 식으로 프레이리는 그들 사이에 존재하는 지식의 차이가 어느 한쪽의 지능이 우월함을 보여 주는 것이 아니며, 단지 서로 다른 환경과 관심사, 다양한 기회에 대한 접근성 등과 관련이 있을 뿐이라는 사실을 부각시켰다.

미국인 교육가 마일스 호턴Myles Horton은 언젠가 프레이리와 대화를 나누면서 이렇게 말했다. 「나의 전문성은 전문가가 되지 않는 법을 아는 데 있습니다.」[25] 교육자로서 자신의 역할은 학생들에게 그들이 모르는 것을 얘기해 주는 것이 아니라 그들이 각자의 전문성을 발견하고, 무엇을 알 필요가 있는지 스스로 결정하도록 도와주는 것이라는 의미였다. 그는 학생들에게 정보를 제공하기만 하는 행위는 학생들 앞에서

잘난 체하는 것에 불과하고 그들에게 의존적인 행동 양식을 길러 줄 뿐이라고 생각했다.

비판적 교육학의 목표가 예술 작품의 창조에 있지 않다는 것은 분명하다. 그렇지만 협업을 지향하는 예술에서도 집단적인 관계의 한계와 잠재력을 인정하는 소통 방식은 필요하다. 프레이리의 접근법은 어떻게 하면 예술가가 생산적이고 협력적인 입장에서 커뮤니티와 교류할 수 있을지 고민하게 만든다.

책임감

협업이 성공하기 위해서는 예술가와 협력자들 사이에 책임 분배가 명확해야 한다.

사회 참여 예술에서 협업의 범주는 모든 의사 결정이 집단에 의해 이루어지는 프로젝트들에서부터 예술가 혼자서 모든 것을 완전히 통제하는 프로젝트들에 이르기까지 아주 광범위하다. 앞서 우리가 가정한 커뮤니티 벽화 프로젝트와 산티아고 시에라의 작업은 협업의 범주가 얼마나 넓은지를 잘 보여 주는 사례다. 시에라의 작업은 결과물이 예술가에 의해

고도로 통제되고 있기 때문에 협업의 흔적을 찾아보기 힘든 반면, 스펙트럼의 다른 극단에 있는 아이들의 벽화 작업 같은 경우에서 예술가는 최종 결과물에 대해 거의 아무런 책임을 지지 않는다.

사회 참여 예술에 관해 논의할 때마다 내가 자주 마주쳤던 잘못된 가정이 한 가지 있는데, 그것은 바로 예술가가 중립적인 개체, 즉 경험을 촉진시키는 보이지 않는 촉매로 기능할 수 있다는 가정이다. 전문적인 예술가나 예술 교육가가 예술을 접한 경험이 거의 없는 커뮤니티와 교류를 하거나 협업을 하는 경우에, 그 커뮤니티는 그들의 관계가 주로 예술적인 영역에서 전개될 경우 경험과 지식적인 차원에서 불이익을 당할 것이 분명하다. 이런 경우에 예술가는 교사인 동시에 리더, 아트 디렉터, 보스, 주동자, 후원자가 되고, 이런 다양한 역할에 대해서 전적으로 책임을 져야 한다. 단순한 조력자가 되고자 하는 예술가들도 있는데 이들은 어떤 식으로든 자신이 개인적인 주도권을 행사하고 있음을 부정한다. 클레어 비숍은 이러한 현상을 가리켜 반(反)자본주의적인 전제와, 사회적 특권을 누리는 데 따른 죄의식을 상쇄하려는 일종의 천주교적 이타주의에서 비롯된 〈저작권 말소〉 시도라고 설명한다.[26]

하지만 어떤 경우에도 작품에서 예술가의 그림자를 완전

히 지우는 것은 불가능한 일이다. 앞서 설명했듯이 사회 참여 예술의 저작권이 다른 예술 형태의 저작권과 다를 수는 있어도 완전히 없어질 수는 없다.

전문성

단순한 조력자로 행동하려는 경향은 또 다른 원인, 즉 협력 관계 안에서 예술가의 역할에 대한 혼동과도 관련이 있다. 다시 말해, 자신의 전문성이 어디에 있는지 알지 못하는 것이다. 일반적으로 이러한 혼란은 사회 참여 예술 프로젝트를 수행하면서 자신이 다양한 학문들 사이에서 단지 〈연기〉를 할 뿐이라고 생각하는 예술가들이 맞닥뜨리는 심각한 당혹감에서 기인한다. 그리고 이러한 혼란은 학생들에게도 이어져 그들이 〈예술계에 종사할 게 아니라 보다 유용한 사회사업에 헌신해야 하는 것은 아닐까?〉라는 의문을 품게 만든다.

프레이리의 주장처럼, 예술가의 전문성은 비전문가 또는 단지 틀을 제공하는 사람이 되는 데 있으며, 그 틀을 바탕으로 해서 경험을 축적하고 때로는 감독하면서 특정한 쟁점을 중심으로 새로운 통찰력을 낳도록 발전하는 데 있다.

협업의 틀

모든 사회 참여 예술 프로젝트에서는 커뮤니티 내의 참가자들에게 기대할 수 있는 투입량 수준이 분명해야 한다. 위에서 언급했듯이 이 투입량은 프로젝트에 대한 커뮤니티의 투자와 그에 따라 부과되는 책임과 비례할 것이다. 프로젝트에 대해 주인 의식을 느낄 만한 다른 동기도 없는 상태에서 의사결정 과정에 관여하지도 못하는 협력자들에게 적극적인 참여나 노력을 요구하는 것은 비현실적이다. 어떤 한 집단 전체가 경험이란 차원에서 프로젝트에 참여하기를 원할 수 있지만 그럼에도 분명한 동기가 없이는 모든 참가자가 진심으로 자기 자신을 투자하지 않을 것이다.

반대로, 만약 커뮤니티가 모든 결정을 내린다면 예술가는 단지 서비스 제공자로서 기능하게 될 것이다. 이런 관계는 예술 행위를 앞에서 언급한 아이들의 벽화 프로젝트(성찰이나 비판적인 교류에 필요한 의미 있는 토대를 실질적으로 내놓지는 못하면서 기분만 좋게 해주는 행위)와 유사한 또 다른 형태의 사회사업으로 바꿔 놓을 것이다.

따라서 커뮤니티와 함께 협업의 과정으로 돌입하기 위해서는 먼저 예술가와 커뮤니티의 구성원들이 상호 작용의 토

대가 될 조건들에 대해 곰곰이 생각해 볼 필요가 있다. 하지만 이 작업은 매우 힘든 일인 동시에 예술가에게 또 다른 걱정거리를 안겨 준다. 즉 예술가의 입장에서는 개념적으로 독창적이고, 도발적이고, 독특한 작품을 만드는 한편으로 상호 작용을 위한 견고한 토대도 제공해야 한다는 압박을 느끼게 되는 것이다. 이 두 가지 목표를 동시에 달성한다는 것은 그 자체로 어려운 일이며, 각자의 생각과 이해관계를 가진 보다 많은 사람들이 상황에 더해질 경우 그림은 더욱 복잡해진다.

우리가 알아야 할 것은 다음과 같다. 첫째, 개개인이 협업에 부여하는 가치다. 사람은 누구나 그 나름의 전문성과 관심사를 갖고 있으며, 이런 전문성과 관심사가 협업에 서비스의 형태로 투입될 경우 집단 전체의 동기가 영향을 받을 수 있다. 둘째, 우리는 주제나 구조에 따라 모든 것이 완전히 미리 결정되지 않는 유연한 틀을 만들어야 한다. 지나치게 경직된 계획은 잠재적인 협력자들의 참여를 위축시킬 수 있고, 그럴 경우 협력자들이 자신의 전문성이나 관심사를 반영할 수 없을 거라고 생각할 수 있기 때문이다.

집단 브레인스토밍의 일종인 열린 공간 기법Open Space Technology은 한 집단의 요구와 관심사를 이해하는 데 매우 유용할 수 있다. 다수의 인원이 참석한 회의를 이끌어 가는 이

접근법은 1980년대 중반에 상담가 해리슨 오언Harrison Owen 이 개발했다. 열린 공간 기법은 실질적이고 실체적인 문제를, 그 문제를 해결하고자 노력하는 집단과 함께 고심하고자 설계되었다. 이 기법에서 집단의 구성원들은 전체적인 안건이 결정되는 최초 브레인스토밍 시간을 가진 다음에 대체로 개별적인 주제에 참여하는 사람들로 구성하여 세분화된 토론 시간을 갖는다(그리고 이들에게는 원할 경우 다른 대화로 옮겨 갈 수 있는 선택권이 있다). 열린 공간 기법은 기업계에서 자주 발생하는 상황에 대처하기 위해 개발되었지만 예술가가 일단의 사람들이 가진 쟁점들을 이해하고, 그들을 중심으로 해서 프로젝트를 개발하고자 하는 상황에서도 매우 유용할 수 있다. 열린 공간 기법에 관한 오언의 다음 진술은 특히 유용할 것이다. 〈눈앞에 있는 사람이 누구든 그 사람이 바로 적임자다〉, 〈끝나야 끝나는 것이다〉. 여기에는 굳이 다른 설명이 필요하지 않을 것이다.

협업의 환경

레조 에밀리아 학교는 아름다운 주변 경관과 오감을 자극

하는 교실로 유명하다. 이 학교의 철학은 시각적인 측면과 기타 여러 측면에서 자극적인 학습 환경이 창조성을 촉진한다는 것이다. 사회 참여 예술의 여러 요소들 중에서도 특히 협업에 적합한 환경을 구축하는 문제는 가장 주목을 받지 못하고 있는 것 같다. 일반적으로 재원 부족이나 기타 유사한 제약 때문에 모임이나 워크숍은 이용할 수만 있다면 딱히 장소를 가리지 않는 경향이 있다. 오늘날 미술관에서 나무 탁자나 의자, 그리고 짐작컨대 방문객더러 〈숙독하시오〉라고 말하는 듯한 간행물로 가득 찬 황량한 공간을 심심치 않게 발견할 수 있다. 그리고 이러한 공간을 해당 공간의 〈활성화〉로 여긴다.

사회 참여 예술 프로젝트를 진행하는 우리들 대다수는 이탈리아 북부에 있는 아름다운 집처럼 목가적인 환경을 재현할 수 없다. 하지만 음식과 안락한 공간을 제공하는 등의 작은 몸짓이 기분을 유쾌하게 만드는 데 유용할 수 있다. 예술가의 과제는 자신이 속해 일하고 있는 환경의 현실과 가능성에 대해서 레조 에밀리아의 모델처럼 성공적인 모델을 적용하는 것이다.

6장 부정성

지금까지 이 책에서 나는 서로 공명하는 경험을 지향하는 접근법과 전략을 다루어 왔다. 즉 대부분의 경우에서 대화와 협업은 합의에 의한 행동이었다. 그렇지만 반(反)사회적이거나 적대적인 사회적 행동 또한 사회 참여 예술의 근본적인 행동 영역에 속한다.

대립적인 특성을 특히 명백하게 보여 주는 예술 작품도 있지만, 특정한 쟁점과 관련해서 대화를 발전시키려고 하는 모든 예술이 어느 정도의 의견 충돌이나 비판적 견해를 특징으로 하는 것도 사실이다. 따라서 논란을 초래하거나 적대적인 작품과 그렇지 않은 작품 사이에 구분을 두는 것은 잘못이다. 부정성은 예술의 한 장르가 아니라 다른 예술 행위와 비교할 때 특정 예술 행위에서 단순히 더 강조되는 작품 활동의 특성에 가깝다.

대립은 주어진 쟁점에 대해서 비판적인 입장을 취하는 것을 의미한다. 이때 반드시 대안을 제시해야만 하는 것은 아니다. 대립의 가장 큰 장점은 해답을 제시하는 데 있는 것이 아니라 문제를 제기하는 데 있기 때문이다. 오늘날 사회 참여 예술에 관심을 가진 예술가들이 채택하고 있는 많은 대립 전략은 역사적으로 마이클 애셔Michael Asher, 마르셀 브로타르스Marcel Broodthaers, 안드레아 프레이저Andrea Fraser, 한스 하케Hans Haacke, 프레드 윌슨Fred Wilson 같은 제도 비판과 관련된 예술가들로부터 힘입은 바가 크다. 주로 예술의 제도적 틀에 초점을 두고 있는 이들 예술가들은 때로는 아이러니와 유머, 도발을 이용하는 전략을, 때로는 노골적으로 적대감을 드러내는 전략을 채택하여 자신의 작업을 통해 권력 구조를 폭로했다.

현대 미술계는 산티아고 시에라의 행위를 의미 있는 개념적 진술로 인정한다. 그의 행위에 반대하는 사람도 있을 수 있지만 예술의 표현 방식에 익숙한 사람들에게는 대립적 행위가 운용 방식 중 하나로서 본질적으로 인정되기 때문이다. 시에라의 작품들은 예술계에서 부정성이 차지하는 오랜 역사의 관점에서 볼 때 아주 친숙하다. 그의 작품들은 미니멀리즘과 행위 예술을 직접적으로 참고할 뿐 아니라 전위 예술의

원동력이 된 저항적인, 때로는 반사회적인 행동에 의존하기
도 한다.

어떤 면에서는 대립 지향적인 예술 작업이 협상과 합의
구축, 커뮤니티와의 협업에 많은 시간을 들여야 하는 다른 작
업들보다 조직하기가 한결 더 쉽다. 어쨌든 누군가에게 어떤
임무를 수행하도록 돈을 지불하거나 일단의 사람들에게 그들
의 동의 없이 특정한 경험을 하도록 만드는 편이 협력적인 커
뮤니티 예술 프로젝트에서 흔히 그러듯이 반복적인 오랜 만
남을 갖는 것보다 편리한 것은 분명한 일이다. 하지만 부정적
인 접근법에도 그 나름의 장애물들이 있다. 이를테면 적대적
인 행위는 지나치게 대상을 멀리함으로써 아무런 정당한 이
유 없이 적대적이라는 이유로 기각될 수도 있다. 바로 이러한
이유 때문에 대립적인 접근법을 운용하는 포괄적인 방식과
해당 접근법을 통해 사람들과 교류하는 법을 이해하는 것이
중요하다.

적대적인 접근법은 앞에서 살펴본 참여의 범주와 동일한
범주에서 관객과 교류한다.

자발성 참가자들은 그들 자신의 이해관계 때문에, 또는
그렇게 하는 이면의 어떤 목적 때문에 기꺼이 행위에 동

참한다. 예를 들어 시에라의 작품에서 상호 작용은 금전적인 거래를 바탕으로 하고, 이 금전 거래는 해당 프로젝트를 지시에 따르는 행위 예술에 가깝게 만든다.

비자발성 참가자들은 그들이 사전에 동의한 적이 없는 행위의 한가운데에 있다. 사회 운동 단체, 저항 예술, 그 밖의 게릴라식 예술 행위 등이 이 범주에 해당할 수 있다. 일례로 기예르모 고메스페냐Guillermo Gomez-Peña와 코코 푸스코Coco Fusco의 작품 「우리 속의 두 사람The Couple in the Cage」(1992)을 들 수 있다. 이 작품에서 두 예술가는 그들 자신을 최근 〈발견된〉 아메리카 원주민으로 변장하고 우리에 들어간 다음, 그 우리를 자연사 박물관에 전시해서 그들의 작품이 진짜 전시물처럼 보이도록 해석상의 진정성을 부여함으로써 관객들이 사람을 전시한 그 상황이 마치 실제인 것처럼 반응하도록 만들었다.

무의지 참가자는 처음에 어떤 행위에 참여하도록 유도된 후 어느 순간 예상치 못한 상황의 중심에 있는 자신을 발견한다. 예를 들어, 1968년에 아르헨티나의 예술가 그라시엘라 카르네발레Graciela Carnevale는 갤러리 안에서 관

객들을 오프닝 리셉션에 가두는 작품을 계획했다. 관객들은 기꺼이 이벤트에 참여했지만 그들이 그 공간 안에 갇히게 될 거라는 사실은 알지 못했다.

이런 시나리오들에서 가장 큰 차이점은 예술가와 참가자들 사이에 형성되는 관계의 성격과 앞으로 발생할 행위에 관한 그들 사이의 논의다. 단순히 경험을 제공하는(비자발적인) 경우에는 어떠한 협상도 허락되지 않는다. 자발적인 관계에서는 당사자들 사이에 명백한 합의(예컨대 계약 같은)가 존재한다. 무의지적인 참여의 경우에는 기만이나 유혹이 작품에서 가장 중요한 역할을 수행하기 때문에 협상은 수행하기가 가장 미묘하고 어려운 문제가 된다. 이 경우 참가자들은 그들이 부지중에 관객이 되었든 또는 직접적인 협력자이든 상관없이 처음에 기꺼이 참여하지만 나중에는 사회 참여 예술 경험에서 무의지적인 참가자나 행위자가 된다. 무의지적 대립 전술은 반소비주의 운동가들의 실천 방식인 문화 훼방*을 세밀한 부분까지 모방한다.

미디어와 기업들을 꼬드겨서 그들의 문제적 관행을 드러

* culture jamming. 문화적 이미지를 조작하여 기존의 이미지를 반박하거나 전복시키는 것.

낼 가상의 계획에 스스로 동참하게 만든 2인조 운동가 예스맨 The Yes Men은 잘 알려진 문화 훼방의 예이다. 이 기만적인 접근법은 일종의 심리 게임이다. 청중이나 참가자가 특정 방식의 참여를 요구하는 상황에 처했다가 나중에 가서야 그들 자신이 작품의 주제로서 예술 작품의 한가운데에 있었다는 사실을 깨닫게 되는 것이다.

2003년 5월에 나를 포함한 일단의 예술가들은 멕시코 정부에서 운영하는 문화 정책이 갈수록 보수적인 색채를 띠는 문제에(또는 정책 자체의 부재에) 대응하고자 멕시코시티에서 비슷한 실험을 이끌었다.[27] 이 프로젝트는 시우다드 데 메히코 호텔에서 하루 종일 계속되는 회의의 형태로 이루어졌다. 그리고 대중에게는 예술 프로젝트가 아니라 문화 정책에 관한 논문들을 요구하는 진짜 회의로 알려졌다. 제출된 논문 가운데 회의에서 사용할 여섯 편이 선택되었다. 그리고 다른 여섯 편의 논문은 청중들 모르게 예술가들이 원고로 작성하고, 배우들이 해당 원고를 발표했다. 그리고 이 여섯 건의 프레젠테이션을 통해서는 학술회의나 공개 토론회에서 좀처럼 언급되지 않는 관점들이 제시되었다. 한 논문은 관료 기관에 지나치게 많은 지원금이 할당되는 반면에 실질적인 작품 활동에는 지원이 거의 이루어지지 않는다고 주장하면서 문예진

흥기금을 전면 폐지해야 한다고 주장했고, 또 다른 논문은 미국이 멕시코의 문화 정책 프로그램을 운영해야 한다고 제안하기도 했다(이 논문은 보수적인 미국 단체의 임원으로 소개된 행위 예술가 라이언 힐Ryan Hill이 발표했다). 이러한 도발은 여러 멕시코 언론사들을 격분하게 만들어서 미디어 공격을 촉발했고, 그 이벤트를 준비한 사람들이 원래 의도했던 대로 곧이어 문화 정책을 둘러싼 대중적인 논의로 이어졌다. 며칠 후에 그 이벤트가 단지 퍼포먼스였을지 모른다는 의혹이 제기되었지만 어떤 요소들이 조작되었는지 여전히 불분명한 상태였다. 그리고 기자 회견에서 우리는 심포지엄에서 해당 관점들을 제시한 사람들이 배우인지 아니면 실제 인물인지의 문제가 논의의 본질을 바꾸는 것은 아니라는 취지로 성명을 발표했다. 우리가 봤을 때 그 이벤트나 그 이벤트의 일부가 퍼포먼스였다고 선언했더라면 사람들은 그 사건을 〈단순한 예술〉로 치부하고 묵살했을 것이다.

대립적 접근법의 바탕에 깔려 있는 논리는 어떤 진술들은 일반 대중과 공개적으로나 직접적으로 협상될 수 없으며, 그렇기 때문에 예술가가 확고하게 통제하고 있는 일련의 단계를 거쳐 사람들이 강제로 그러한 경험을 하도록 해야 한다는 것이다. 이러한 범주에 속한 작품들의 다수는 정치적으로 동기

화되어 있으며, 대담한 행동을 통해 쟁점들에 대해 발언한다.

이런 접근법에는 다음과 같은 독특한 특성들이 존재한다.

1. 부정성을 드러내는 사회 참여 예술이라고 해서 관련 쟁점을 완전히 거부하는 경우는 거의 없다. 오히려 그러한 쟁점에 대한 일련의 논의를 이끌어 내어 성찰과 논쟁을 불러일으키고 그럼으로써 극단적인 수단의 사용을 정당화하는 경우가 대부분이다.

2. 작업의 의도가 논의를 완전히 거부하겠다는 데 있는 것이 아니라면, 그런 작업은 수단과 목적 사이에서 균형을 유지할 수 있는 지점을 잘 찾아야 한다. 접근 방식이 아주 폭력적이고 공격적이라 하더라도, 의도하는 바가 그에 걸맞게 중대하다면 그러한 방식은 용인될 가능성이 높다. 하지만 그렇지 않은 경우, 폭력적이고 공격적인 접근법은 자의적이고 불필요한 것으로 간주될 수 있다. 이런 식으로 만들어진 다수의 기억할 만한 작업들이 매우 심각한 정치적, 사회적 쟁점을 직접적으로 거론하고 있는 것도 바로 이런 이유에서다. 브라질 출신의 개념 예술가 실두 메이렐레스Cildo Meireles는 1971년 많은 논란

을 불러일으켰던 퍼포먼스 「티라덴테스: 정치범에게 바치는 토템 기념물Tiradentes: Totem-Monument to the Political Prisoner」에서 살아 있는 닭 열 마리를 꼬챙이에 묶고는 거기에 불을 질렀다. 만약 그 작품이 브라질의 잔혹한 군사 정권을 직접적으로 비판하는 것이 아니었다면 그의 행동은 동물을 잔혹하게 도살한 데 대한 윤리적 차원의 비난을 피하기 어려웠을 것이다. 쿠바 출신의 예술가 타니아 브루게라Tania Bruguera 역시 그녀의 작품에서 이와 유사한 대립 지향의 시나리오를 보여 줬다. 그녀는 2009년에 보고타에서 강연을 하며 청중들에게 코카인을 나눠 주었다.[28]

3. 이러한 종류의 행위를 인지하고 받아들일지(혹은 거부할지)의 여부는 그 행위가 일어나는 시간과 장소에 달려 있음이 분명하다. 어떤 경우에는 한계를 넘어서는 지점까지 충분히 밀어붙였을 작업을 또 다른 상황에서는 그렇게 하지 못할 수 있다.

4. 마지막으로, 행위가 표현되는 과정에서 부정성이 분명하게 드러나기도 한다. 앞서 논의했듯이 스스로는 협업이

라고 주장하지만 실제로는 상징적인 행위인 많은 사회 참여 예술 프로젝트들이 그들의 실제와 다른 모습을 제시한다는 점에서 본질적으로 적대적이다. 이런 작은 속임수는 그 목적이 무엇이든 간에 대립의 또 다른 매개체다.

7장 퍼포먼스

중세 프랑스에서는 성경에 나와 있는 것처럼 마리아와 요셉, 아기 예수가 이집트로 탈출한 것을 기념하기 위해 매년 1월 14일이면 〈당나귀 축제〉라고 알려진 인기 있는 축제가 열렸다. 축제 기간 중에는 당나귀가 교회로 안내되어 대중들 사이에서 가장 좋은 자리를 차지했다. 본질적으로 바보제*와 비슷하게 이 당나귀 축제에서는 사회적 역할이 한시적으로 뒤바뀌었고, 그에 따라 피지배자의 위치에 있는 사람은 지배자처럼, 늙은 사람은 젊은 사람처럼, 남자는 여자처럼 행동할 수 있었으며, 먹이 사슬의 아래에 있는 짐승이 최고의 권력자가 되면서 축제가 끝이 났다. 현대 미술 이론에서(그리고 보통 현대 미술에 관련된 작품들을 일반적으로 묘사할 때) 이런 발상을 지칭하는 가장 친숙한 표현은 문학 이론가 미하일 바흐친Mikhail

* Feast of Fools. 중세 프랑스의 종교 의례.

Bakhtin한테서 나왔다. 그는 이런 문화적 반전을 가리켜서 풍자와 기념행사, 혼돈 등으로 사회의 계급 구조가 일시적으로 붕괴되는 〈카니발레스크carnivalesque〉라고 표현했다.[29]

행위 예술은 사회 참여 예술과 불가분한 관계에 있다. 이는 사회 참여 예술이 행동 지향적일 뿐 아니라 행위 예술의 역사에서 가져온 개념적인 메커니즘과 전략을 차용하고 있기 때문이다. 그래서 사회 참여 예술은 동시에 행위 예술에도 속하는 많은 쟁점들과 직면한다. 예컨대 다음 장에서 논의될 기록의 역할과 구경거리나 오락과의 관계 등이 그렇다. 따라서 행위 예술의 어떤 전략들이 사회 참여 예술에서 사용되는지 살펴보는 것은 사회 참여 예술을 보다 잘 이해하는 데 유용하다.

대다수 사회 참여 예술 프로젝트는 정신적으로 행동주의를 계승하거나, 프로젝트의 주제를 확실하게 노출함으로써 강력한 사회적, 정치적 성명을 내고자 한다. 하지만 관객들에게 그들이 예상치 못한 경험을 제공할 뿐 어떤 포부도 드러내지 않는 사회 참여 예술도 있다. 많은 미술관이 침체된 그들의 갤러리를 활기차게 만들기 위해 예술가들을 끌어들이면서 사회 참여적인 예술 행사에 뛰어들었고, 방문객을 사로잡기 위해서 여러 가지 활동을 제공한다. 이런 노력들은 언제나 나름의 가치가 있다. 그러나 이는 본의 아니게 예술가의 예술 행위

와 회원들을 위한 페이스 페인팅 행사 사이의 구분을 모호하게 만든다. 이런 문제는 다음과 같은 의문을 초래한다. 우리는 사회 참여적인 예술 작품이 특정한 목적에 굴종하고 전적으로 오락으로 전락하는 지점이 어딘지 어떻게 결정할 수 있는가? 관객들과 흥겹게 즐기는 데 그칠 경우 그때 우리의 목표는 무엇인가? 개인이나 커뮤니티의 의식에 영향을 미치는 말든, 덧없이 지나가는 흥미로운 대치 상황을 만들어 내는 것만으로 과연 충분할까?

예술 작품마다 제시하는 상황이 제각각이기 때문에 이 문제를 일반적으로 다루기는 무척 어려운 일이다. 하지만 행위 예술과 구경거리의 관계와 이런 측면에서 흔히 〈에듀테인먼트〉의 문제라고도 지칭되는 나름의 익숙한 딜레마가 존재하는 예술 교육 분야를 살펴보는 것이 도움이 될 것이다.

최근 등장한 행위 예술 축제에서 보듯이 이 장르의 정의는 지극히 유동적이라서 특정한 형태의 실시간 공연으로 한정 짓기가 거의 불가능할 정도다. 퍼포먼스가 구경거리일 수는 있지만 그럼에도 퍼포먼스와 예술사의 관계에는 변함이 없으며, 퍼포먼스가 예술 행위와 연결되어야 하는 이유도 이 때문이다. 하지만 행위 예술에서 제공되는 구경거리는 일반적으로 수단일 뿐이지 목적이 아니다. 다시 말하자면 어떤 퍼포

먼스가 단순히 멋진 구경거리로 보이는 경우에도 일반적으로 거기에는 눈에 보이는 것 이외의 다른 무언가가, 즉 그 구경거리 자체에 내재된 또 다른 비판적인 구경거리가 존재한다.

교육 분야에서도 구경거리는 행위의 수단이지 목적이 아니다. 우리 모두는 연극이나 음악, 춤의 매력을 인정하지만, 관객은 일반적으로 구경꾼의 역할을 익숙하게 여긴다. 교육 분야에서 내놓는 구경거리가 흔히 〈에듀테인먼트〉라는 경멸적인 말로 불리면서 받는 비판은 비판적이어야 할 해당 구경거리의 본질이 교육적인 목적에서 한참 벗어나 근본적으로 흔해 빠진 구경거리로 전락했다는 것이다.

행위 예술과 교육에 적용되는 똑같은 규칙이 사회 참여 예술에도 그대로 적용된다. 보편적으로 마술사나 광대, 팬터마임 배우가 현대 예술가로 간주되지는 않지만, 그들은 관객들에게 오락을 제공하는 귀중한 자원이다. 하지만 만약 예술가로서 어떤 사회 참여 예술 프로젝트의 목표가 단순히 대중을 즐겁게 해주는 것이라면, 설사 그때 이용되는 수단이 전통적인 방식과는 다를지라도 그 프로젝트를 의미 있는 예술적 탐구라고 말하기는 어려울 것이다.

그럼에도 사회 참여 예술에서 유희의 측면을 유지하고, 사회적 상호 작용의 차원에서 퍼포먼스의 기능을 인지하는

것은 중요한 일이다. 하지만 일시적으로라도 유희가 기존의 사회적 가치를 전복할 때(바흐친의 〈카니발레스크〉처럼), 작업은 비로소 성찰을 위한 여지가 생겨나고 구경거리가 제공하는 한낱 쾌락주의적인 경험에서 벗어날 수 있다.

퍼포먼스 실험들을 통해 만들어진 커뮤니티의 힘 때문에, 그 안에서 원작자의 존재는 기껏해야 지워지기 쉬운 흔적으로만 남는다. 그리고 교환의 과정이 아주 중요해져서 외부의 관찰자들에게 보이는 결과(예술 시장의 관점에서는 〈상품〉)는 유의미해 보이지도 않고, 심지어 구체화된 결과가 아무것도 없는 상태에 이르게 될 수도 있다. 결국에 미술품과 경험의 경계들은 흐릿해진다. 원작자와 집단이 뒤섞이고, 기록과 문학이 하나가 되며, 허구가 실제 경험으로, 실제 경험이 허구가 되는 것이다. 생산과 해석의 전통적인 구조를 구성하는 모든 구성 요소들의 자리가 바뀌면서 그것들은 새로운 의미를 부여받는다. 그럼에도 불구하고 이러한 의미의 재부여는 좀처럼 그 자체의 목적을 위해서 행해지지 않는다. 혹시라도 그렇다면 우리는 그 과정을 주제가 있는 당나귀 축제라고 할 수 있을 것이다. 교육적인 요소가 삽입된 까닭에 이런 경험에서 일어나는 교류는 직간접적으로 건설적이다. 예술가는 제도적 구조를 반복적으로 실험해서 전술을 취하지만, 카니발적 상

호 행위를 허락하는 것은 특정 경험을 예술 작품으로서 유효하게 할 뿐 아니라 건설적인 성향을 유지하도록 도와준다. 당나귀 축제는 사회적 역할의 반전일 뿐 아니라 한 학문 내의 의미와 해석의 반전이기도 하다. 그리고 이 반전은 한 학문 내의 의미와 해석을 융합하고, 때로는 그것들이 서로를 상쇄하도록 놔두고, 또 때로는 그것들을 혁신적인 방식으로 묶어 주며, 그 과정에서 다른 학문들이 너무 수줍어하거나 하기 싫어서 시도하지 못하는 상호 작용 모델을 구축한다. 작품 활동이 제공해야 하는 것은 정확한 묘사가 아니라 우리에게 새로운 질문을 유발할 수 있는 해석의 복잡성이다. 우리가 우리 자신을 불확실한 장소로 내몰고, 그곳에서 그 불확실성을 구체적인 경험으로 바꾸어 나갈 때 그 간극은 비로소 의미 있는 장소로 변할 것이다.

8장 기록

작가의 존재는 인지 가능한 결과물의 존재 여부에 달려 있다. 자신의 작품이라고 주장할 만한 유형(有形)의 작품이 없다면 어떤 경우에도 작가라고 주장하기 어렵다. 그렇지만 그것이 정확히 사회 참여 예술의 중심에 놓여 있는 개념이다. 즉 사회 참여 예술은 사람들 사이에서 일어나는 무형의 사회적 상호 작용이 예술 작품의 핵심이 될 수 있다는 생각에 바탕을 두고 있다. 종종 최종적인 결과물을 대신하는 기록은 작가의 역할에 대한 존재감을 강화하는 데 도움이 된다. 예를 들어, 공동의 행동을 담은 사진에 대한 저작권은 일반적으로 예술가에게 귀속된다. 하지만 예술가가 공동의 행동을 기록하는 유일한 작가일 때 어떤 일이 일어날 수 있을까?

대개의 현대 미술과 예술사에서는 일반적으로 대중의 목소리가 드러나지 않는다. 예술가와 큐레이터, 비평가의 목소

리가 중요하게 나타날 뿐이다. 하지만 참가자 집단의 경험이 작품의 핵심을 차지하는 프로젝트에서는 참가자 집단의 반응을 기록하지 않는 것이 오히려 이상하다. 만약 참가자들이 혁신적인 경험의 주된 수혜자라면, 해당 경험을 기록하는 것도 예술가나 비평가 또는 큐레이터가 아닌 참가자들의 몫이어야 한다. 반면에 비평가는 적극적으로 참가한 것이 아닌 이상, 이런 이야기들의 주요한 보도자가 아니라 해석자로서 기능해야 한다.

사회 참여 예술에서는 기록과 그 모태인 행위 예술과의 관계를, 그리고 참여 대중과의 관계를 고려함으로써 기록이 작품에서 수행하는 역할을 검토하는 것이 중요하다. 예술가들은 실제로 일어난 일과 그들이 일어나길 바랐던 일 사이의 경계를 불분명하게 만드는 공통적인 경향이 있다(그리고 이런 경향은 앞서 밝혔듯이 일반적으로 상징적인 행위를 실질적인 행위로 묘사하는 결과를 낳는다). 경계를 희미하게 만드는 행위가 자율성에 대한 요구인지, 또는 꼼짝없이 붙잡혀서 그들이 한 일에 대해 질책을 받을지도 모른다는 두려움의 반응인지는 아무런 상관이 없다. 요점은 확인 가능한 기록 작업에 관심을 기울이지 않는 작품은 허구적인 작품이나 상징적인 작품 이상으로 볼 수 없다는 것이다.

기록을 예술 행위의 증거와 작품의 흔적으로 이용하는 경향은 1970년대의 행동 지향적인 예술의 유산과 관련이 있을 것이다. 일반적으로 퍼포먼스 행위의 기록은 실제로 일어났던 행위에 대한 영화나 비디오, 일련의 사진들로 구성된다. 여기에 더해서 구두 설명이나 글을 통한 기술, 인터뷰 형태로도 진행된다. 우리는 이미지와 직접적인 설명을 통해서 크리스 버든*이 자신에게 총을 쏘게 했다는 사실을 〈인지〉하고 있거나 아니면 최소한 그렇게 설득당해 있으며, 이벤트의 진위는 우리에게 매우 중요한 부분이다. 사진과 필름은 유물이나 작품 그 자체 또는 원작의 대용품이 될 수도 있지만, 그 세 가지 경우에서 하나같이 〈상품〉으로서의 측면을 유지하고 그 결과 상품의 생산자, 즉 작가와의 직접적인 교류를 유지한다.

　　사회 참여 예술에서 기록의 목적이 객관성을 담보하고 그 존재를 입증하는 데 있다면, 그것이 저자의 배타적 연장선이 되어서는 안 될 이유는 여러 가지다. 위르겐 하버마스의 논의를 다시 한 번 끌어들여 보자. 만약 우리가 사회 참여 예술을 의사소통 행위의 일종으로 이해하고 상호 주관적인 역학 관계의 산물로 받아들인다면, 사회 참여 예술에 대한 기록이 예

* Chris Burden. 미국의 잔혹 미술가. 1970년대 초 자신의 몸에 위험을 가하는 1인 공연을 하였고 자신의 팔에 총을 쏘게 하는 등 점차 위험 수위가 높은 작품을 발표하여 〈미술계의 악마〉라고 불린다.

술가에 대한 일방적인 설명이 된다는 것은 앞뒤가 맞지 않는 진술이다. 예컨대 내가 어떤 집단적 행위를 조직하고, 그 행위를 내가 원하는 대로 혼자 기술하고 설명한다면 나는 이론상으로 공동의 경험이었던 어떤 것을 도구화하는 접근법을 취하고 있는 셈이다. 하버마스라면 이렇게 주장할 것이다. 집단적 행위에 깊이 관여한 다른 사람과 마찬가지로, 예술가는 아무리 그가 성실하게 행동하고 일어난 일을 대변하는 데 객관성을 유지하고자 노력할지라도 해당 행위의 여러 주체 중 한 명에 불과하다. 따라서 우리는 그 예술가의 설명에만 의지할 수 없다. 왜냐하면 그 예술가의 설명에 어쩌면 예술가 자신과 프로젝트, 그리고 그 프로젝트와 세상의 관계에 대한 잘못된 견해가 들어 있을 수 있기 때문이다. 대다수 퍼포먼스 역사가들은 하버마스의 주장을 기정사실로 받아들인다. 심지어 퍼포먼스나 공연, 그 밖의 단명한 이벤트들을 재구성하고자 하는 미술사가들도 예술가의 기억이나 관점이 매우 다양한 까닭에 얼마든지 왜곡될 수 있음을 인정한다.

마찬가지로, 기록은 행위의 불가결한 구성 요소로 간주되어야 한다. 이상적인 경우에 기록은 사건의 일상적인 구성 요소이자 사건의 전개를 위한 구성 요소가 되어야 한다. 즉 기록은 사건이 종료된 이후에 이루어지는 편집 단계의 요소가 아

니라 관객, 해석자, 서술자가 공동으로 생산하는 요소인 것이다. 여러 증인의 진술, 다양한 기록 방식, 그리고 무엇보다 중요한 프로젝트의 전개에 따른 대중의 실시간 기록 등은 여러 각도에서 사건을 보여 주고 다양한 해석을 가능케 하는 방식이다.

사회 참여 예술의 기록은 그 기록이 실질적인 경험의 불완전한 대용품이라는 사실을 충분히 인지한 상태에서 이해되고 활용되어야 한다(기록 자체가 최종적인 결과물로 의도된 경우에는 해당하지 않지만, 만약 그럴 경우 해당 작업은 더 이상 사회 참여 예술이 아니다). 특정 행위나 활동의 기록은 일반적으로 전통적인 전시물의 형태로 전시되어 해당 행위나 활동과 관련된 경험을 서술한다. 이런 방식은 유용한 정보를 전달하기도 하지만 활동 자체가 아니라 그 활동의 재현물을 노출한다는 점에서 갤러리의 관객 입장에서는 무척 불만스러울 수 있다. 이런 측면에서 전통적인 전시물의 형태로 제시되는 사회 참여 예술에 대한 비난은 일리가 있다. 사회 참여 예술은 갤러리를 방문하는 관객에게 단지 영상 기록만으로 공동 경험의 직접성까지 재현해 보여 줄 수는 없기 때문이다. 그런 상황에서 관객들이 결과적으로 경험하는 것은 단지 그들에게 보이는 것 그 자체, 즉 영상이나 일단의 사진이 전부다.

만약 이런 기록들이 예술 작품으로 제시된다면 비디오 설치
예술이나 개념적 사진 예술로서 감상될 수는 있겠지만, 애초
에 소통하려고 의도했을 사회적 경험으로서는 아닐 것이다.

9장 교차 교육학

　이 책에서 나는 주로 교육학의 관점을 통해서 사회 참여 예술을 논의했다. 그런 점에서 상당수의 사회 참여 예술 프로젝트들이 스스로를 교육적이라고 묘사하길 주저하지 않는다는 사실을 인지하는 것은 특히 의미가 있다. 2006년에 나는 교육 과정과 예술 행위가 혼합된 작품에서, 전통적인 미술 아카데미나 공식적인 예술 교육과 뚜렷하게 차별되는 경험을 제공하는 예술가와 여러 집단의 프로젝트를 지칭하는 용어로 〈교차 교육학Transpedagogy〉을 제안했다.[30] 이 용어는 참여 예술에 관한 일반적인 정의에서 벗어난 수많은 예술가들의 작품에서 공통분모를 설명할 필요성에서 등장했다.

　전통적으로 예술에 대한 해석이나 작품 활동에 필요한 기술 교육에 집중하는 예술 교육학과는 반대로, 교차 교육학에서는 교육 과정 자체가 예술 작품의 핵심이다. 이런 예술 작품

들은 대체로 학술적이거나 제도적인 틀에서 벗어나서 그 작품만의 자율적인 환경을 창조한다.

이 책에서 지금까지 그랬듯이 교육학의 상징적인 관례와, 실질적인 행위보다 순전히 예술 이론만을 통해서 교육을 재고하도록 제안하는 관례는 한쪽으로 치워 둘 필요가 있다.

〈예술 프로젝트로서의 교육〉은 엄밀한 교육학의 관점에서 보면 모순적으로 보일 수 있다. 이런 프로젝트들은 흔히 관객의 민주화를 목표로 삼아서 작품을 만드는 과정에서 그들을 파트너, 참가자, 협력자로 만드는 한편, 현대 미술의 일반적인 현상이기도 한 의미의 모호성은 그대로 유지한다. 이 모호성을 설명하려는 시도는 예술 작품의 본질에 어긋나는 것이다. 하지만 교육자들은 강단과 교육 과정에서 바로 이 같은 시도를 하고 있으며, 그 결과 학문적인 목표들 사이에 충돌을 불러왔다. 다시 말하자면 예술가나 큐레이터, 비평가는 이런 종류의 프로젝트들을 언급할 때 〈교육학〉이란 용어를 자유롭게 사용하지만 그럼에도 그들의 프로젝트가 교육학의 표준적인 평가 구조에 구속되는 것은 싫어한다. 그리고 이러한 이분법이 용인되어야만 우리는 모방과 복제(교육이나 교육학을 이용하는 척 흉내를 내지만 실질적으로는 이용하지 않는 것)에 만족하면서, 앞선 장들에서 논의된 상징적인 행위와 실질

적인 행위의 구분에 나설 수 있다. 예술 프로젝트가 학교 수업이나 학술회의로서 제시될 경우 우리는 구체적으로 무엇을, 어떻게 가르치고 배우는지에 대해 질문해야 한다. 반대로, 그 경험이 교육을 모방하거나 예증하고자 의도된 경우에 해당 경험을 실질적인 교육 프로젝트로 간주하면서 논의하는 것은 부적절하다.

둘째로, 이러한 특성을 지닌 어떤 프로젝트가 과연 예술의 새로운 교육학적 접근법을 제공하는지 의문을 가질 필요가 있다. 만약 교육적인 프로젝트가 흔히 그렇다고 알려지거나 기대되듯이 교육학의 전통적인 개념을 비판하고자 하는 취지에서 기획되었다면 우리는 이러한 비판이 정확히 어떤 측면에서 제기되고 있는지 질문해야 한다. 이 질문이 특히 중요한 이유는 예술가들이 교육에 관한 잘못된 오해를 갖고서 일하는 경우가 종종 있고, 그 결과 정말 사려 깊거나 비판적인 기여로 이어질 수 있는 기회가 방해를 받을지도 모르기 때문이다.

교육계가 주류에 의한 제약과 강압, 획일화로 대변되는 것은 어쩌면 당연한 결과이기도 하지만 한편으로는 안타까운 일이다. 아울러 예술사가 단순히 열거되거나 작품의 의미를 밝히기 위한 증거로 전기에서 따온 일화를 제시하고, 교육자

가 잘난 체하며 가르치려 들거나 관객을 어린애 취급하는 듯 보이는 낡은 방식의 교육이 여전히 곳곳에서 이루어지고 있는 것도 사실이다. 오스트리아 출신의 사상가 이반 일리히Ivan Illich가 1971년에 그의 저서 『학교 없는 사회Deschooling Society』에서 비판한 것도 바로 이런 형태의 교육이었다. 이 책에서 일리히는 일상화된 모든 형태의 학교 제도를 억압적인 제도로 간주하면서 철저하게 해체해야 한다고 주장한다. 이 책이 발간된 지 40년이 지나서, 한때는 급진적인 좌파의 것으로 간주되었던 주장이 아이러니하게도 이제는 신자유주의자들과 보수적인 우익 세력에게 되레 설득력을 갖게 되었다. 교육 기구를 해체하고자 하는 이러한 움직임은 오늘날 규제 철폐와 자유 시장의 원칙, 교육 구조가 가장 절실하게 필요한 사람들에게 해당 구조를 제공해야 할 시민의 책임에 대한 부인, 엘리트주의의 강화 등을 옹호하는 세력들과 연합하고 있다. 현대 미술에서 교육을 자기 선택적인 과정으로 바꾸는 것은 단지 예술계의 엘리트주의적 경향을 강화할 뿐이다.

실제로 오늘날의 교육은 비판적인 교육과 탐구 중심의 학습에서부터 어린 시절의 창의적인 탐구에 이르기까지 위에서 거론된 급진적인 아이디어에서 동력을 얻고 있다. 이런 이유로 지금 현재의 교육 구조를 이해하고 혁신하는 법을 배우는

것이 중요하다. 반면에 오늘날 이를테면 암기 위주의 낡은 기숙 학교 시스템을 비판하는 것은 예술계에서 19세기 미술 운동을 맹렬하게 공격하는 것이나 마찬가지다. 즉 이미 낡은 모델에 대해서 새로운 대안을 제공하는 프로젝트는 미래가 아닌 과거와 대화하는 것이다.

사회 참여 예술이 교육을 수용하는 과정에 존재하는 하나같이 너무나 보편적인 세 가지 함정을 제외하고 나면, 잠재적으로 흥미로운 방향을 제시하면서 교육 분야에 창조적으로 깊이 관여하는 무수히 많은 예술 프로젝트와 만나게 된다.

미술 비평가인 로절린드 크라우스Rosalind Krauss가 포스트모던 조각에 대해 썼던 유명한 표현*을 각색해서 말하자면, 나는 최근 현대 미술이 교육에 매료된 상태를 〈확장된 장에서의 교육학〉이라고 생각한다. 예술의 확장된 교육 영역에서 교육 행위는 더 이상 전통적인 행위에만 제한되지 않는다. 다시 말해서 예술 지도(예술가의 경우), 작품 감식(예술사가나 큐레이터의 경우), 해석(일반 대중의 경우) 등에 제한되지 않는 것이다. 전통적인 교육은 세 가지를 인정하지 않는다. 첫째는 교육 행위의 창의적인 수행성, 둘째는 다양한 예술 작품과 아

* 크라우스는 이전의 조각 작품들과 역사적으로 단절된 포스트모던 조각 작품을 설명하기 위해 〈확장된 장에서의 조각〉이라는 표현을 썼다.

이디어를 가지고 공동으로 예술 환경을 구축함으로써 지식을 공유할 수 있다는 사실, 셋째는 예술 지식이 예술 작품을 아는 것으로 끝이 아니라 세상을 이해하는 도구라는 사실이다.

　　로스앤젤레스의 토지정보이용센터Center for Land Use Interpretation처럼 예술 행위와 교육, 연구 분야에 모두 걸쳐 있는 단체들은 예술의 구성 방식과 제작 과정을 교육적인 수단으로 활용한다. 예술과 일정한 거리를 유지하면서 학문과 학문 사이의 경계를 희미하게 만드는 이런 단체들은 예술 그 자체만 보는 것이 아니라 사회적 교류 과정에도 주목하는 새로운 형태의 예술 행위를 보여 준다. 그리고 이러한 움직임은 수행성과 경험, 모호성 탐구 같은 예술의 고유한 틀에 의존한다는 점에서 예술 분야에서만 일어날 수 있는 유력하고 긍정적인 교육 비전의 재정립을 의미한다.

10장 탈숙련화

사회 참여 예술은 새로운 기술과 지식을 요구한다는 가정 하에, 그러한 실천을 지지하는 예술 프로그램들은 신속하게 예술 아카데미의 잔존물들(인물 소묘, 주조 기술 등)에서부터 바우하우스의 유산(색채 이론과 그래픽 디자인 등)에 이르기 까지 공예와 기술에 기반을 둔 낡은 예술 학교 교육 과정을 해체하기 시작했다. 그러나 이러한 교육 과정을 대체하고 있는 것은 너무나 허술하다. 그래서 이와 같은 과정은 종종 가능성이 무한히 열려 있는 진공 상태를 만들어 내 이제 막 예술을 배우려는 사람들을 무력감에 빠뜨릴 수도 있다. 사회적 영역은 인간이 사는 세상만큼이나 광대하고, 따라서 이런 영역에 대한 예술적 접근법은 하나같이 단기간에 습득할 수 없는 지식을 필요로 한다. 흔히 학생들이 사회 참여 예술 종사자로서 어떤 종류든 전문가가 될 수는 있는 것인지 의문을 갖게 되는

것도 어쩌면 바로 이런 이유 때문일 것이다. 지침 부족과 목적의식의 부재로 인해 환멸을 느낀 학생들은 예술이란 전통적인 도구를 뒤로한 채 사회사업과 관련된 학문으로 전향하기도 한다. 그뿐만이 아니다. 어떤 이들은 다른 학문으로 흡수되어 사라지는 것이 예술의 향후 역할이라고 믿고 있다. 하지만 나는 그런 식으로 예술이 소멸해 버린다면 그것은 예술과 세계가 서로 대화하면서 이루어 낼 수 있는 것에 대해 제대로 교육하지 못한 결과라고 생각한다.

　당연하게도 근본적인 문제는 시각 예술에서 이루어지는 보다 고차원적인 교육의 위기이며, 여기에는 우리가 한정된 지면을 할애해서 다룰 수 있는 것보다 훨씬 복잡한 문제들이 포함되어 있다. 하지만 나는 그럼에도 불구하고 여기서 사회 참여 예술의 교육과 학습에 관한 논의에서 고려해야 되는 전통적인 교육 과정의 몇 가지 문제들에 대해 지적하고자 한다.

　전통적인 미술 학교에서는 공예에 대한 강조와 조각, 회화, 도예 등으로 나누어진 영역의 세분화가 전문성의 발전을 촉진하고, 이들 각 영역의 발전은 발전 그 자체를 둘러싼 논의에서 나름의 의미를 뒷받침한다. 이런 틀 안에서 예술 작품은 공예의 본질적인 개념에 대해 질문하거나 밀어붙이는 방식에 따라 평가되며, 이러한 접근법은 사회 참여 예술도 포함해서

포스트미니멀리즘의 실천이 채택한 방향과 충돌한다. 포스트미니멀리즘적 실천에서 공예는 개념을 표출하기 위한 도구이지 그 반대가 아니기 때문이다. 여기에 더해서 기술적인 전문성을 강조할 경우 예술가는 자신의 작품으로부터 비판에 필요한 최소한의 거리를 유지하기 어렵다.

미술 교육 프로그램과 예술 행위의 관계는 또 다른 문제다. 미술 학교에서는 학교 자체가 예술이 탄생하고 분석되는 주된 환경이다. 하지만 이런 인위적인 환경은 예컨대 동시대에 동일한 관심사를 가진 예술가들을 위한 사회적 환경을 제공하는 것처럼 꼭 필요하고 긍정적인 면도 있지만, 너무나 많은 경우에 충분히 도발적이지 않거나 학생들에게 전문적인 예술 행위가 일어나는 세상을 보다 명확히 이해하도록 해주는 기회를 제공하지 않는다.[31]

공예와 지나치게 밀착해 있고, 미래의 작품 활동에 대한 지침으로 이미 존재하는 예술 형태를 제시하며, 현실적인 경험을 체험시켜 주지 못하는 현실은 차라리 전통적인 예술학은 완전히 뒤로하고 대신 학생들에게 그들이 뛰어놀 열린 공간을 제공하고 싶은 충동이 일게 할 수도 있다. 하지만 이러한 해체나 탈숙련화deskilling, (또는 이반 일리히의 용어를 빌리자면) 〈탈학교〉는 금방 혼돈과 표류로 이어질 수 있다. 역사적

인 예술학의 자리를 대신할 무언가가 있어야 하는 것이다.

사회 참여 예술 행위를 육성하는 최선의 방법을 확립하기까지는 여러 해가 걸릴 수도 있다. 지금까지 나는 이 책에서 사회 참여 예술 프로젝트의 이해와 실천을 증진하기 위한 도구로서 교육 과정이 가장 유용한 도구라고 주장했다. 하지만 사회 참여 예술과 관련한 모든 새로운 예술 교육 과정은 그 영역에 있어서 여러 학문 분야를 아울러야 하고, 개별적인 개발 과정에 있어서 보다 창의적이어야 한다.

크리스틴 힐Christine Hill은 그녀의 프로젝트「폭스부티크 Volksboutique」를 통해 사물의 축소판에서부터 사회적 상호 작용의 탐구에 이르는 다양한 작품 영역을 다루는 예술가다. 그녀는 바이마르 바우하우스 대학에서 새로운 미디어 프로그램을 맡고 있으며, 이 학교에서 학생들이 보통의 스튜디오나 교실 공간을 과제에 적절한 환경으로 바꾸기도 하면서 일련의 비(非)예술적인 기술을 배우는 〈스킬 세트Skill Set〉라는 이름의 강좌를 만들었다. 이 강좌에서 가르치는 기술은 해마다 바뀌긴 하지만, 특히 1950년대 미용법, 알렉산더 건강법*, 속기, 일본식 다도(茶道) 등이 포함되어 있다. 이 강좌는 예술 행위에 기술적인 지식이 필요하다는 견해를 유지하는 한편, 모든

* 몸의 자세를 바로 함으로써 건강을 개선하는 방법.

비예술적인 전문성이 예술이나 디자인 과정에 접목될 수 있다는 관점을 강조한다. 힐 본인의 설명에 따르면 이 강좌의 목표는 다음과 같다. 〈이 강의의 개념은 학생들이 자기 자신의 자원(예컨대 단순히 돈을 사용해서 어떤 것을 재창조한다는 의미는 아니다)에 의지해서 설계자로서 혁신 능력을 개발하는 것이며, 여기에는 학생들이 마치 반복해서 근육을 풀어 주듯이 쉼 없이 돌아가며 이러한 설치 작업들을 진행할 수 있도록 충분히 빡빡한 마감 시스템을 제공하는 것도 포함된다.〉[32]

새로운 미술 학교의 교육 과정은(또는 사회 참여 예술에 관심이 있는 사람을 위한 자기 주도적인 교육 프로그램은) 다음의 네 가지 요소를 갖춰야 한다.

1. 사회학, 연극학, 교육학, 민족학, 커뮤니케이션학 등 사회를 주된 대상으로 하는 방법론적 접근법에 대한 포괄적인 이해.

2. 학생의 요구와 관심사에 따라 교육 과정 자체를 재구성하고 변화시킬 수 있는 가능성.

3. 학생에게 고무적인 도전 과제를 제공하는 예술계에 대

한 실험적인 접근법.

4. 새롭게 정의한 예술사와 공예 교육 과정(여기에는 과거 이 과목들이 교육된 방식에 관한 역사도 포함한다).

이 네 가지 요소를 충족시키려면 대학이나 미술 학교에서 교육 과정이 편성되는 방식에 대한(특히 행정 처리에 대한) 의미 있는 재고찰이 필요할 것이다. 레조 에밀리아 접근법에서도 그랬듯이 교육 과정은 단순히 여러 과목으로 짜인 획일적인 일정이 아니라 교수와 학생이 유기적으로 교류한 결과물이 되어야 하며, 그 안에서 교수는 학생들의 관심사에 귀를 기울이고, 전문성을 활용해서 교수 자신의 요구에 부합하는 교육 구조를 구축해야 한다. 한편 몇몇 기본적인 신조는 세 번째 목표의 일부로서 학생에게 환경이 항상 예술가의 통제 아래에 있는 것은 아니라는 현실에 대한 감각을 제공하기 때문에 그대로 유지되어야 한다.

작업실 안에서 이루어지는 예술이나 예술사라는 전통적인 요소들을 다시 도입하려는 시도는 어쩌면 반(反)직관적으로 보일 수 있을 뿐 아니라 오늘날 작업실 예술과 관계를 끊어가고 있는 사회적 예술 행위 프로그램의 방향성과도 분명히

상반된다. 하지만 나는 이런 구분이 불필요하며 오히려 한계를 설정하는 행위라고 믿는다. 이 책의 곳곳에서 주장했듯이, 사회 참여 예술에서 예술을 가능한 한도까지 부정하는 것은 기껏해야 예술 행위 자체를 약화시키고 예술 행위를 다른 학문을 모방하는 행위에 가깝게 만들 뿐이다. 만약 예술의 여러 형태와 이런 형태들에 동력을 제공하는 각종 아이디어, 그리고 이런 아이디어들을 다른 사람과 공유하는 다양한 방식들에 관한 역사를 이해하게 된다면 우리는 이런 것들을 재배치하고 보완해서 보다 복합적이고 사려 깊으며 지속적인 경험을 만들어 낼 수 있을 것이다.

감사의 글

나는 2010년부터 2011년에 걸쳐 이 책을 쓰는 동안 두 건의 사회 참여적인 예술 작업을 진행했다. 하나는 이탈리아 볼로냐에서(Ælia Media), 그리고 나머지 하나는 브라질 포르투 알레그리에서(제8차 메르코수르 비엔날레의 교육 프로젝트)였다. 교육 분야에 그토록 많은 영향을 끼친 두 나라(간단하게 언급하자면 브라질의 파울루 프레이리와 아우구스투 보알 Augusto Boal의 업적, 이탈리아의 레조 에밀리아 학교 시스템) 사이를 오가면서 일한 경험은 이 책에서 제공한 생각들 중 일부에 확실히 영향을 줬다. 하지만 무엇보다 여러 팀으로 구성된 조력자들의 공이 컸다. 나는 그들(볼로냐의 줄리아 드라가노비치 Julia Draganovic와 클라우디아 뢰펠홀츠 Claudia Loeffelholz, 포르투알레그리의 모니카 홉 Mónica Hoff과 가브리엘라 실바 Gabriela Silva) 덕분에 프로젝트들을 발전시켰고,

그 과정에서 많은 것을 배웠으며, 생각을 분명하게 표현하는 데 많은 도움을 받았다.

이 책은 또한 예술가와 교육자 동료들, 큐레이터들, 작가들과 수년 동안 나눈 수많은 대화와 논쟁, 교류의 결과물이기도 하다. 특히 나는 클레어 비숍, 톰 핀켈펄, 섀넌 잭슨, 수잔 레이시에게 감사한다. 이들은 정말 자상하게도 여러 버전의 원고를 읽어 주고 피드백과 조언을 해주었다. 나는 그들 덕분에 이 책이 보다 좋은 책이 되었다고 확신한다. 그럼에도 불구하고 본문에 어떤 결점이 있다면 그들의 현명하고 전문적인 조언에 충분히 주의를 기울이지 못한 나의 무능력 탓이다.

그 밖에도 이 책과 관련해서 나와 교류를 나누면서 내 생각에 영향을 끼친 많은 사람들이 있지만 그중 몇 사람만 여기에 언급하는 것에 양해를 구한다. 마크 앨런, 타니아 브루게라, 리카 버넘, 루이스 캠니처, 마크 디온, 제임스 엘킨스, 해럴플레처, 케이트 포울, 홉 긴스버그, 샘 골드, 프리츠 해그, 크리스틴 힐, 미셸 주빈, 소피아 올라스코가, J. 모건 푸엣, 테드 퍼브스, 폴 라미레즈 조너스, 존 스피악, 샐리 탤런트에게 감사한다. 책에서 다룬 여러 쟁점들에 대해 끊임없이 대화에 응해 준 웬디 운과 뉴욕 현대 미술관 교육 부서의 다른 동료들에게도 늘 감사한다. 또한 아이디어를 발전시켜 나가는 과정에서

나의 주된 대화 상대가 되어 준 오리건 주 포틀랜드 주립 대학교의 학생들인 딜런 드 기베, 에이샤 쇼, 트래비스 수자, 그리고 트랜스포메지움의 회원인 다나 비숍루트, 칼리 커리, 레슬리 스템, 루시 스트링어에게도 감사한다.

주

1 C. Edwards, L. Gandini, and G. Form, *The Hundred Languages of Children: The Reggio Emilia Approach Advanced Reflections* (Amsterdam: Elsevier Science, 1998) 참조.

2 *Partecipare non é homogenitá; partecipare e vitalitá.* 레조 에밀리아 교육가 엘레나 자코피니Elena Giacopini와 저자의 대화에서, 2011년 6월.

3 인류학과 행위 예술이 1970년대 초에 제각각 독자적으로 발전한 까닭에 이 시기의 많은 유명한 예술 작품에서 의도적으로 두 영역의 학제간 실험과 교류가 탐구되었음을, 파트너의 관계에서 이용되었음을 주목할 필요가 있다.

4 이 책에서 사회 참여 예술의 역사를 추적하는 것은 불가능한 일이다(아울러 이 책을 쓴 목적에도 어긋난다). 그 대신 나는 사회 참여적인 예술 행위에 의미심장한 영향을 끼친 구체적인 예술가와 움직임, 사건 등을 참고하면서 오늘날 존재하는 그대로의 사회 참여적인 예술 행위에 주로 집중했다.

5 저자와 스티븐 라이트의 대화록 "Por un arte clandestino"(2006) 참조 (http://pablohelguera.net/2006/04/por-un-arte-clandestino-conversacion-con-stephen-wright-2006/). 라이트는 후에 이 대화를

토대로 다음과 같은 글을 썼다. http://www.entrepreneur.com/
tradejournals/article/153624936_2.html.

6 이런 관점에서 나는 앞으로 이 용어를 이 책의 주제가 되는 예술 행위의
 형태를 지칭하는 데 사용할 것이다.

7 뉴욕에 기반을 둔 비영리 예술 단체 크리에이티브 타임Creative Time에
 서 기획한 폴 라미레즈 조너스의 프로젝트는 2010년 여름에 뉴욕에서
 행해졌다.

8 Shannon Jackson, *Social Works: Performing Art, Supporting Publics*
 (London: Routledge, 2011), p. 43.

9 이 예를 든 것은 커뮤니티 예술을 비판하기 위한 것이 아니다. 다른 모든
 종류의 예술과 마찬가지로 커뮤니티 예술도 어느 정도는 성공적인 결과
 가 되풀이되었기 때문에 존재하는 것이다. 또한 시에라의 예술 행위를
 비판하기 위한 것도 아니다. 여기에 소개된 예들은 단지 협업과 대립이
 작용하는 스펙트럼을 보여 주기 위한 것이다.

10 Jacques Rancière, *The Emancipated Spectator* (London: Verso, 2009),
 p. 22.

11 Suzanne Lacy, *Mapping the Terrain: New Genre Public Art* (Seattle:
 Bay Press, 1995) p. 178 참조. 또 다른 형태의 참여 구조를 개략적으로
 설명하고 있다.

12 John Pulin and contributors, *Strengths-Based Generalist Practice:
 A Collaborative Approach* (Belmont: Thomson Brooks/Cole, 2000),
 p. 15.

13 Malcolm Gladwell, *Outliers* (New York: Little, Brown & Co., 2008)
 2장 참조.

14 「대지의 고요」 웹사이트(http://www.thequietintheland.org/descrip-
 tion.php)에서 인용.

15 David Berreby, *Us and Them: The Science of Identity* (Chicago: University of Chicago Press, 2008).

16 Allan Bell, "Language Style as Audience Design"(1984) in Coupland, N. and A. Jaworski, eds., *Sociolinguistics: A Reader and Coursebook* (New York: St. Martin's Press Inc., 1997), pp. 240~250.

17 John W. Thibaut and Harold H. Kelley, *The Social Psychology of Groups* (New Brunswick, N.J.: Transaction Publishers, 1956) 참조.

18 Harold H. Kelley, John G. Holmes, et al., *An Atlas of Interpersonal Situations* (Cambridge: Cambridge University Press, 2003).

19 Paul Chan, *Waiting for Godot in New Orleans: A Field Guide* (New York: Creative Time, 2010) 참조.

20 Christopher Phillips, *Socrates Café: A Fresh Taste of Philosophy* (New York: W. W. Norton and Company, 2001).

21 Thomas de Quincey, "Conversation," in Horatio S. Krans, ed., *The Lost Art of Conversation: Selected Essays* (New York: Sturgis & Walton Company, 1910), p. 20.

22 Donald A. Bligh, *What's the Use of Lectures?* 참조.

23 John E. Henning, *The Art of Discussion-Based Teaching* (New York: Routledge, 2008), pp. 18~21 참조.

24 Paulo Freire, *Pedagogy of Hope* (New York: Continuum Books, 2004) 은 이 기간에 대한 유용한 고찰 내용을 담고 있다.

25 Paulo Freire and Myles Horton, *We Make the Road by Walking: Conversations on Education and Social Change* (Philadelphia: Temple University Press, 1990), p. 120.

26 Claire Bishop, "The Social Turn: Collaboration and its Discontents,"

Artforum, February 2006, pp. 179~185.

27 「최초의 멕시코시티 도시 정화 회의Primer Congreso de Purificación Cultural Urbana de la ciudad de México」가 2003년 멕시코시티에서 엑스 테레사 퍼포먼스 페스티벌X Teresa performance festival의 일환으로 예술가 일라나 볼트비니크Ilana Boltvinik와의 협업으로 행해짐.

28 "Tania Bruguera, que sirvió cocaína en un performance, suele hacer montajes polémicos," Diario El Tiempo, Bogotá, September 11, 2009.

29 Mikhail Bakhtin, *Rabelais and His World* (Bloomington: Indiana University Press, 1993) 참조.

30 Pablo Helguera, "Notes Toward a Transpedagogy" in Ken Ehrlich, ed., *Art, Architecture and Pedagogy: Experiments in Learning* (Los Angeles: Viralnet.net, 2010).

31 2005년에 나는 예술계의 사회적 역학 관계에 관한 평론인 『현대 미술 양식에 관한 파블로 엘게라의 지침서*The Pablo Helguera Manual of Contemporary Art Style*』(Tumbona Ediciones, Mexico City)를 출간했다. 나는 예술이 평가되고 지지를 받는 근본적인 사회적 시스템을 이해하는 데 이 책이 미술학도들에게 실용적인 안내서로서 도움이 되길 바랐다. 학교에서는 학생들, 즉 대부분이 처음으로 세상과 직면하게 될 어린 예술가들에게 예술 현장의 사회적 관계에 돌입할 준비를 갖추게 해서 불안을 덜도록 해주는 노력을 거의 하지 않고 있기 때문이다.

32 2011년 7월, 크리스틴 힐의 편지에서.

옮긴이 **고기탁** 한국외국어대학교 불어과를 졸업했으며, 펍헙 번역그룹에서 전업 번역가로 일한다. 옮긴 책으로는『독재자가 되는 법』,『중국과 협상하기』,『민주당의 착각과 오만』,『침대부터 정리하라』,『문화 대혁명』,『해방의 비극』,『야망의 시대』,『부모와 다른 아이들』,『이노베이터의 탄생』등이 있다.

사회 참여 예술이란 무엇인가

발행일	2013년 12월 30일 초판 1쇄
	2023년 10월 20일 초판 3쇄

지은이	파블로 엘게라
옮긴이	고기탁
발행인	홍예빈 · 홍유진
발행처	주식회사 열린책들

경기도 파주시 문발로 253 파주출판도시
전화 031-955-4000 팩스 031-955-4004
홈페이지 **www.openbooks.co.kr** 이메일 **humanity@openbooks.co.kr**

Copyright (C) 주식회사 열린책들, 2013, *Printed in Korea.*
ISBN 978-89-329-1640-8 03600

이 도서의 국립중앙도서관 출판시도서목록(CIP)은 e-CIP 홈페이지(http://www.nl.go.kr/ecip)와 국가자료 공동목록시스템 (http://www.nl.go.kr/kolisnet)에서 이용하실 수 있습니다.(CIP제어번호: CIP2013029000)

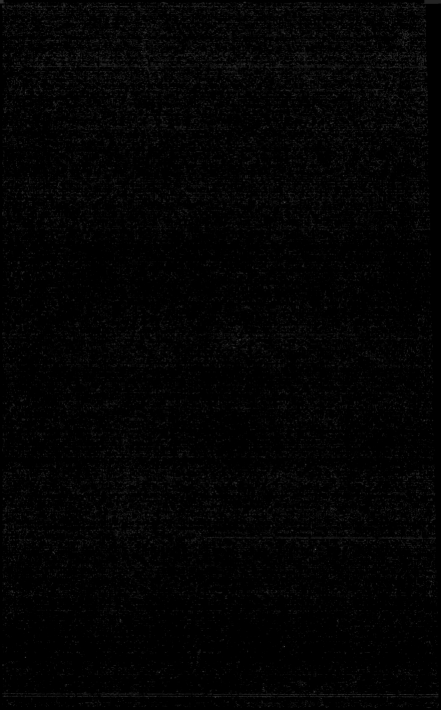